슈트 드로잉

| 윤예주 저 |

HOW TO DRAW A PERFECT SUIT?

1. silhouette
2. Simplify the folds of clothes
3. Observation of form and structure
4. design elements and proportions
5. omission and description

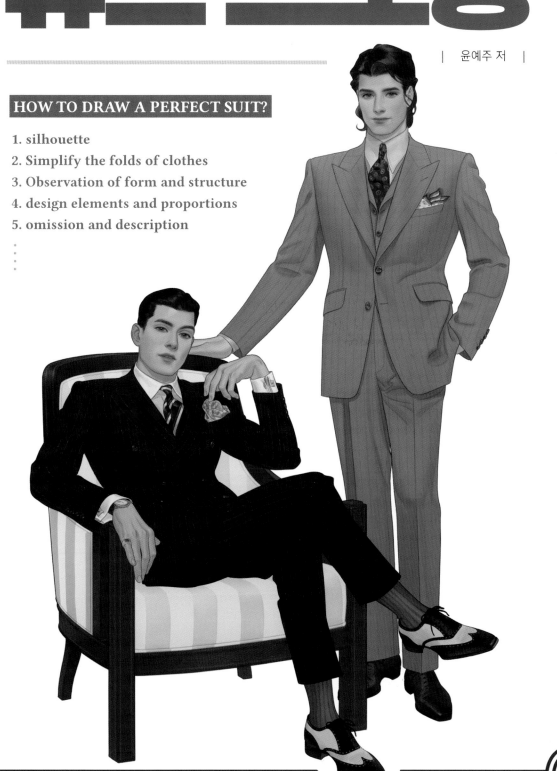

슈트 드로잉

| 만든 사람들 |

기획 IT·CG기획부 | 진행 지혜·양종엽 | 집필 윤예주 | 편집·표지디자인 D.J.I books design studio 원은영

| 책 내용 문의 |

도서 내용에 대해 궁금한 사항이 있으시면
저자의 홈페이지나 디지털북스 홈페이지의 게시판을 통해서 해결하실 수 있습니다.

디지털북스 홈페이지 www.digitalbooks.co.kr
디지털북스 페이스북 www.facebook.com/ithinkbook
디지털북스 인스타그램 instagram.com/dji_books_design_studio
디지털북스 이메일 djibooks@naver.com
디지털북스 유튜브 유튜브에서 [디지털북스] 검색
저자 이메일 love_yeju@naver.com

| 각종 문의 |

영업관련 dji_digitalbooks@naver.com
기획관련 djibooks@naver.com
전화번호 (02) 447-3157~8

슈트 입은 인물을 그린다 생각해 봅시다. 핏을 끝내주게 살려 완성하고 싶지 않으신가요? 그림 속에서라면 얼마든지 가능한 일입니다. 어쩌면 현실보다 더 완벽하게 말이죠.

저 또한 슈트 차림의 인물을 매력적으로 그려내고 싶었습니다. 잘 그리고 싶어 관련 서적과 여러 자료들을 뒤적거렸던 기억이 있습니다. 당시엔 기대하는 내용을 찾지는 못했습니다. 정확히 말하면, 슈트 자체에 관련된 여러 내용은 많았지만 '어떻게 하면 잘 그릴 수 있는가'에 대한 내용은 찾아볼 수 없었습니다. 20세기 초에 활동했던 일러스트레이터들, 옛날 에스콰이어지에 실렸던 그림들을 찾아보거나 혼자 연습하는 방법뿐이었네요.

슈트는 겉보기엔 단순해 보이지만, 그렇기 때문에 더욱 그리기 어렵습니다. 더해서 의복에 대한 규칙도 꽤 복잡한데, 이것을 일일이 찾아다니는 것도 만만치 않은 일입니다.

이 책에는 슈트를 그리는 데에 필요한 기본적인 정보와, 직접 그려보며 얻은 많은 팁과 방법들을 담았습니다. 일반적으로 패션 일러스트들은 디테일을 생략하고 감각적으로 표현하는 경우가 대다수이나, 여기에선 의상을 정확하게 그려내는 데에 초점을 맞추었습니다. 이것을 기본으로 하여, 있는 그대로 묘사하거나 본인의 스타일대로 변형 또는 생략하는 등 자유롭게 그려보길 바랍니다.

자료를 찾는 것도 그림 그리기에서 큰 부분을 차지합니다. 본문의 패션용어들은 정확한 검색을 위해 영문을 함께 표기하였습니다. 이 책에선 거의 다루지 않았지만 역사나 문화, 스타일에 대해 궁금하다면 <참고자료 및 도서>에 적혀있는 서적들을 찾아보는 것도 또 다른 재미가 될 것입니다.

취미 혹은 직업으로 그림을 그리는 분, 슈트를 더 잘 그리고 싶은 분, 남성 슈트와 복식에 관심 있는 분들에게도 많은 참고가 되었으면 좋겠습니다.

저 자 **윤예주**

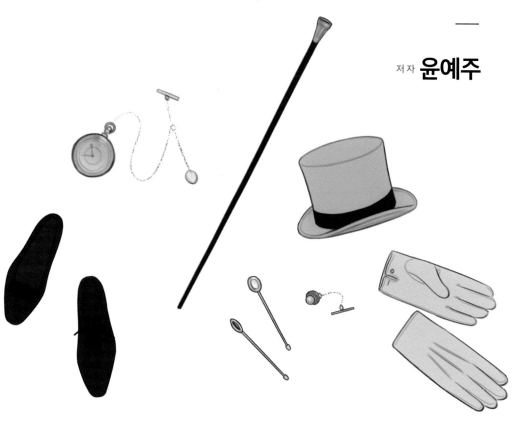

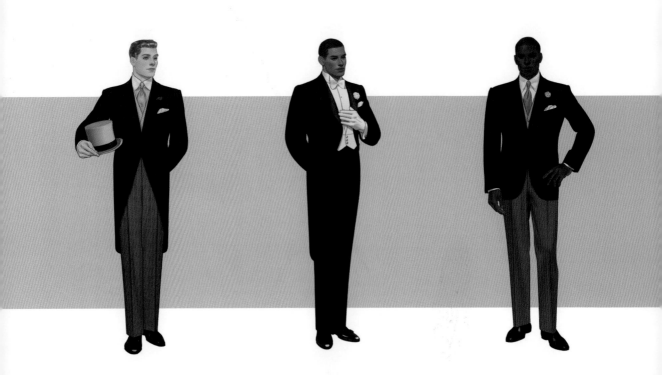

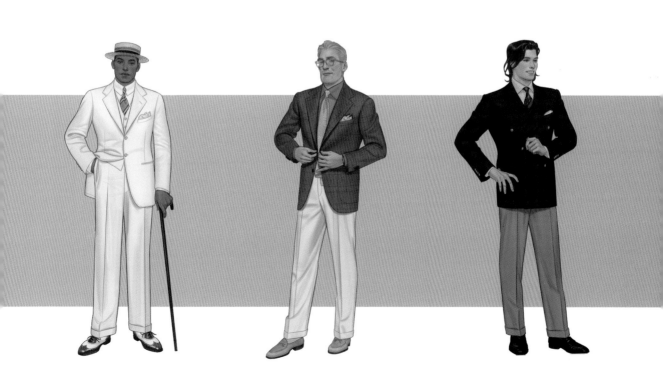

슈트 드로잉에 대하여

What in suit drawing?

—

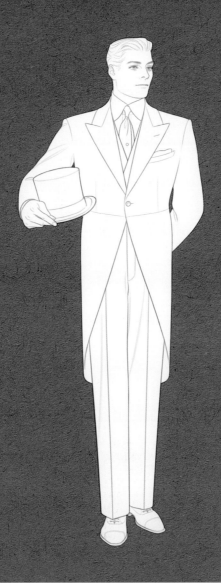

실루엣

그림을 그리는 관점에서 보면 슈트는 또 다른 인체 도형과 같습니다.

슈트는 인체를 자연스럽게 감싸고 있는 느낌입니다. 일상적으로 입는 티셔츠나 후드,
딱 붙는 청바지 같은 옷들과는 다르게 의복 자체에 굴곡이 있으며 입체적입니다.

이 굴곡이 그림에서는 실루엣으로 나타나는데 이것을 잘 살리면 소위 '슈트 핏'이 잘
나오게 됩니다. 슈트를 잘 표현하는데 가장 핵심적인 부분입니다.

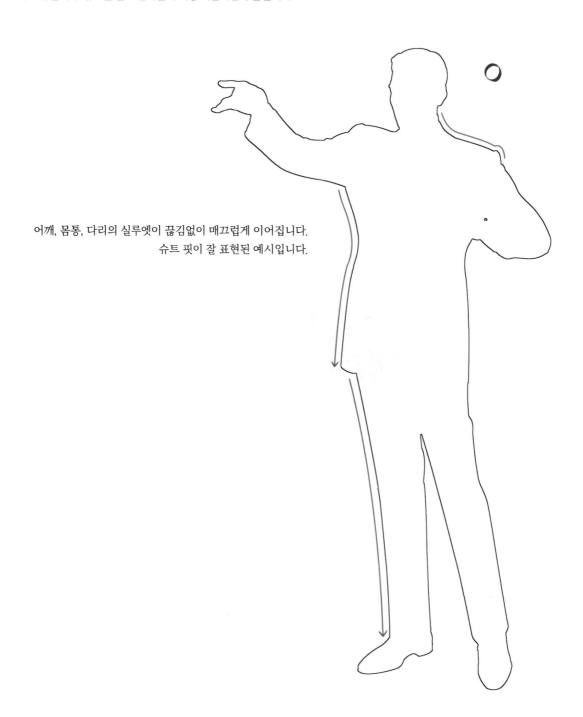

어깨, 몸통, 다리의 실루엣이 끊김없이 매끄럽게 이어집니다.
슈트 핏이 잘 표현된 예시입니다.

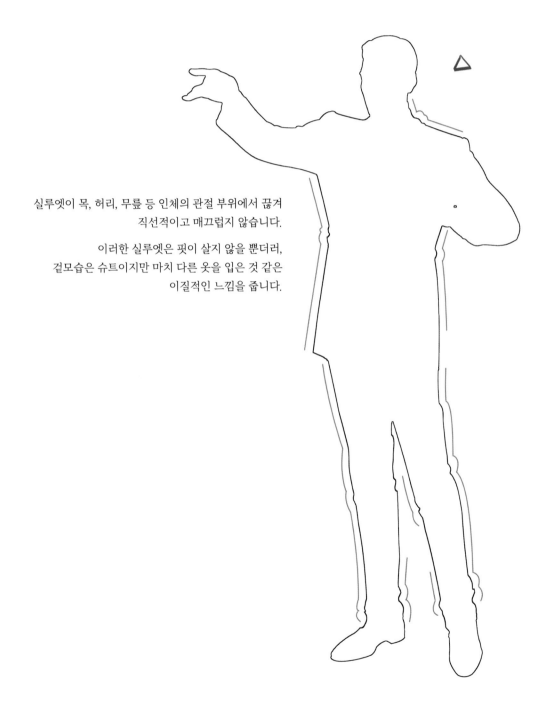

실루엣이 목, 허리, 무릎 등 인체의 관절 부위에서 끊겨
직선적이고 매끄럽지 않습니다.

이러한 실루엣은 핏이 살지 않을 뿐더러,
겉모습은 슈트이지만 마치 다른 옷을 입은 것 같은
이질적인 느낌을 줍니다.

옷 주름 단순화

인체 도형을 스케치한 뒤 옷을 입힐 때, 주름을 그리기 시작하면 막막하고,
다 그려놓으면 어색해 보이는 때가 있습니다. 이유가 무엇일까요?

☑ 주름을 과하게 묘사하는 경우

사진을 참고해 그릴 때, 눈에 보이는 모든 주름을 묘사하게 되는 경
향이 있습니다. 선이 짧게 끊기면서 복잡하고 정리가 덜 된 느낌이
납니다. 사진 모작을 목적으로 모두 묘사하는 것은 상관없지만, 참
고가 목적이라면 어느 정도 생략하는 것이 좋습니다.

☑ 방향성이 없는 주름을 그리는 경우

기억에 의존해 그리게 되면, 인체와 옷 구조를 완벽히 외우지 않는
이상은 그림이 어색해질 가능성이 높습니다. 방향성 없는 주름은
옷의 소재나 두께감, 무게감, 핏을 구별할 수 없게 만듭니다.

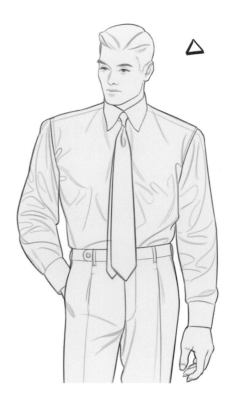

셔츠 주름이 많아 그림이 산만해 보인다.

아래 그림처럼 옷주름을 어느 정도 생략해 표현하는 것이 훨씬 정돈되어 보입니다.
일반적으로 주름으로만 시선이 집중되지 않으며, 전체적으로 균형잡힌 그림이 됩니다.

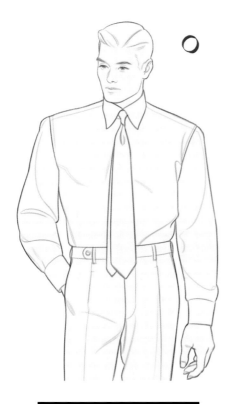

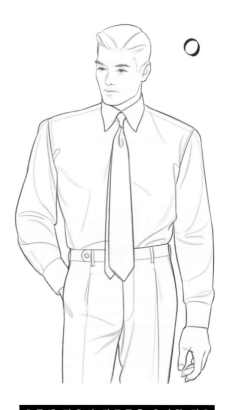

주름의 큰 흐름만 그려준 경우

흐름에 맞추어 잔주름을 추가한 경우

인물의 움직임과 인체의 부피감, 옷의 구조를 고려
해 그려줍니다. 최소한의 묘사로 간단하고 빠르게
그릴 수 있는 효과적인 방법입니다.

디테일한 그림을 그릴 때 좋은 방법입니다. 잔주름
으로 원단의 두께감이나 소재를 조금 더 자세히 표
현할 수 있습니다.

형태와 구조 관찰

처음 인체를 그릴 때, 한 번에 잘 그려지진 않을 것입니다. 비례를 익히고, 입체적인
형태 이해를 위해 도형화하는 등 많은 연습을 통해 기본적인 것들을 습득하게 됩니다.

이런 기초적인 과정을 거치면 어느 정도 자연스러운 인체를 그리는 것이 수월해 집니
다. 이후 비율에 변형을 주거나, 본인의 감각을 추가하는 등의 과정을 거쳐 자신만의
스타일을 갖게 됩니다.

슈트를 그리는 것도 인체 드로잉을 연습하는 것과 같은 맥락입니다.
각 의상들의 비례, 구성 요소(라펠, 칼라, 주머니 등)의 종류와 위치, 크기를 익힙니다.

이 단계까지만 와도 어색함이 상당히 줄어듭니다. 다음으로 슈트 자체의 형태와 입체감을 파악하면
다양한 포즈들을 자연스럽게 그릴 수 있습니다. 의상의 디자인을 취향에 따라 변경하는 것 또한 어렵지 않게 됩니다.

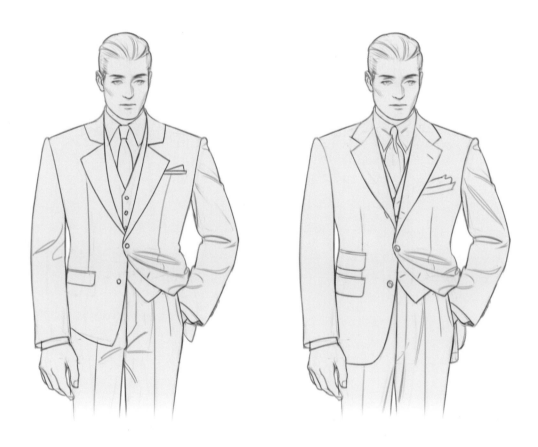

양쪽 그림을 관찰하고 비교해 봅시다. 어느 그림이 더 자연스럽게 보이나요?

필수 구성 요소들은 아래 두 그림에 모두 포함되어 있어, 면밀히 관찰하지 않는 이상 비슷해 보일 것입니다.
아래 그림에 표시된 주황색 선을 봐주세요.

왼쪽 그림은 붙어있어야 할 라펠과 칼라 부분이 갈라져 있습니다. 주머니의 크기가 작고,
재킷 기장이 엉덩이 위쪽으로 올라가 있는 등 잘못 그려진 부분들을 찾아볼 수 있습니다.

허리 다트나 소매 재봉선의 위치, 셔츠 칼라 등 다른 요소들도 오른쪽 예시의 표시된 부분과
다른 것을 확인할 수 있습니다.

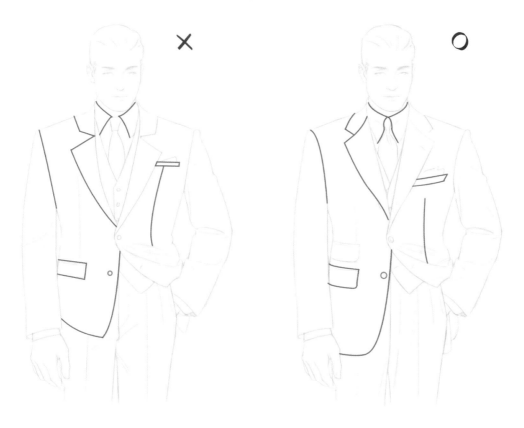

기억에 의존해 그렸을 때 흔히 왼쪽 그림 같은 실수를 하게 됩니다. 사진이나 실물을 참고해 그리는 것을 추천합니다.

관찰력과 그림의 퀄리티를 높일 수 있는 좋은 방법입니다. 하지만 관찰한 것을 그림에 옮기는 것은 생각보다 어렵고
많은 연습이 필요합니다. 튜토리얼 파트에는 슈트를 가이드라인에 맞추어 그리는 방법이 설명되어 있습니다.
사진을 참고해 그릴 때에도 함께 사용할 수 있는 방법입니다.

〈PART 3. 슈트 드로잉〉의 내용을 참고하세요.

디자인 요소와 비례

인체 연습을 통해 슈트의 기본적인 비례와 형태를 표현하기 수월해지면,
응용하여 디자인에 차이를 주는 것이 가능합니다.

슈트는 디자인 요소의 모양이나 위치, 비례, 만드는 방식에 따라 전체적인 느낌이 달라집니다.
얼핏 보면 모두 같아보일 수 있지만, 잘 관찰해보면 조금씩 다르게 생긴 것을 볼 수 있습니다.
디자인의 차이는 특히 시대나 국가 등을 구분짓는 기준이 되기도 합니다.
〈PART 4. 다양한 슈트 스타일〉의 그림들을 살펴보세요.

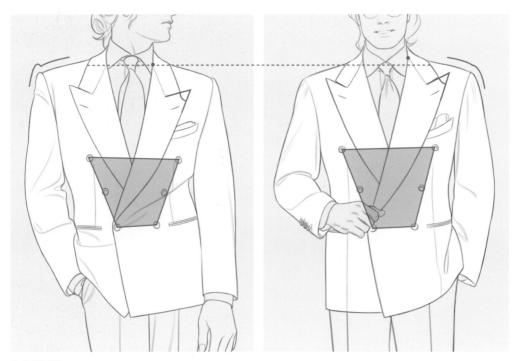

6x1더블재킷

양쪽 모두 6x1더블재킷으로 끝 단추 하나만 여미는 스타일입니다. 종류는 같지만 잘 관찰해보면 몇몇 차이점을
발견할 수 있습니다. 어깨의 디자인, 고지라인의 높낮이, 라펠 모양과 끝 부분의 각도, 단추 간의 간격과 배치되어 있
는 면적도 다릅니다.

이런 요소들에 변화를 주어 개인의 디자인 취향을 반영할 수 있습니다.

생략과 묘사

스케치를 마쳤다면 선을 입힐 차례입니다. 표현 방법엔 여러 가지가 있지만 크게
두 가지 방법으로 나누어 보았습니다.

생략

디테일한 표현

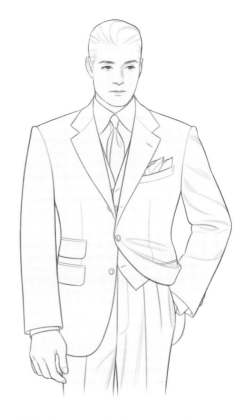

최소한의 구조를 남기고 묘사하는 방법입니다. 허리 다트, 소매 재봉선, 라펠 모서리 라인, 주머니 재봉선 등을 생략하고 단추와 라펠의 그림자나 옷의 실루엣만을 그려주었습니다. 깔끔한 느낌이 강합니다.

스케치한 옷 구조를 모두 선으로 그려주었습니다. 선의 두께와 농도를 조절해 포켓 스퀘어와 옷 주름, 단추의 두께감 등 자잘한 부분을 묘사해 입체감을 살릴 수 있습니다.

슈트의 기본 지식

Basic infomation of the Suit

—

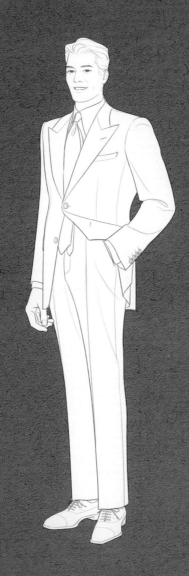

인체 드로잉

인체 기본 비율과 주요 지점

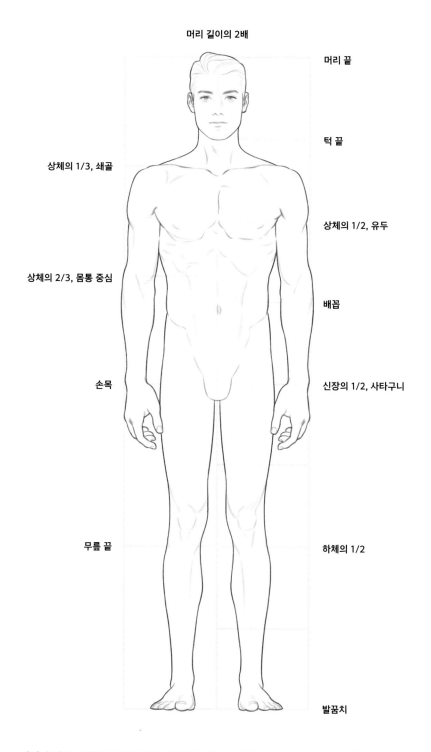

머리 길이의 2배

머리 끝

턱 끝

상체의 1/3, 쇄골

상체의 1/2, 유두

상체의 2/3, 몸통 중심

배꼽

손목

신장의 1/2, 사타구니

무릎 끝

하체의 1/2

발꿈치

인체에 대한 이해 없이 옷을 입히게 되면 어딘가 어색하고 흐물거리는 느낌이 들게 됩니다.

인체의 부피감을 알고 그림을 그린다면 옷주름의 원리와 형태를 이해하는 것이 수월해지고,
훨씬 탄탄하고 균형있는 그림을 그려낼 수 있습니다.

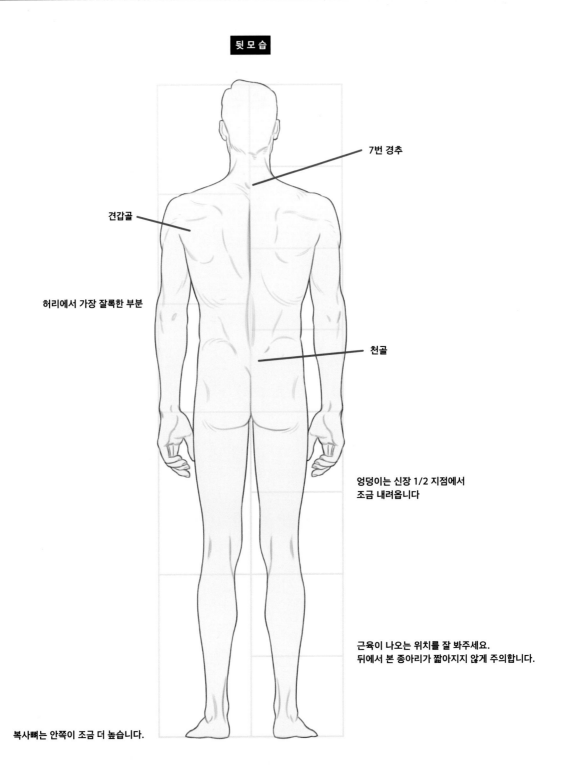

뒷 모 습

7번 경추

견갑골

허리에서 가장 잘록한 부분

천골

엉덩이는 신장 1/2 지점에서
조금 내려옵니다

근육이 나오는 위치를 잘 봐주세요.
뒤에서 본 종아리가 짧아지지 않게 주의합니다.

복사뼈는 안쪽이 조금 더 높습니다.

도형 인체를 그리기에 앞서, 인체의 비례와 주요 지점을 알아두는 것이 좋습니다.
책에 나오는 모든 인체는 8등신 및 성인 남성을 기준으로 하였습니다.

인체 도형화 – ❶ 도형 인체 보기

앞 페이지에서 보이지 않던 인체의 주요 지점들을 빨간색 선으로 표시하였습니다.

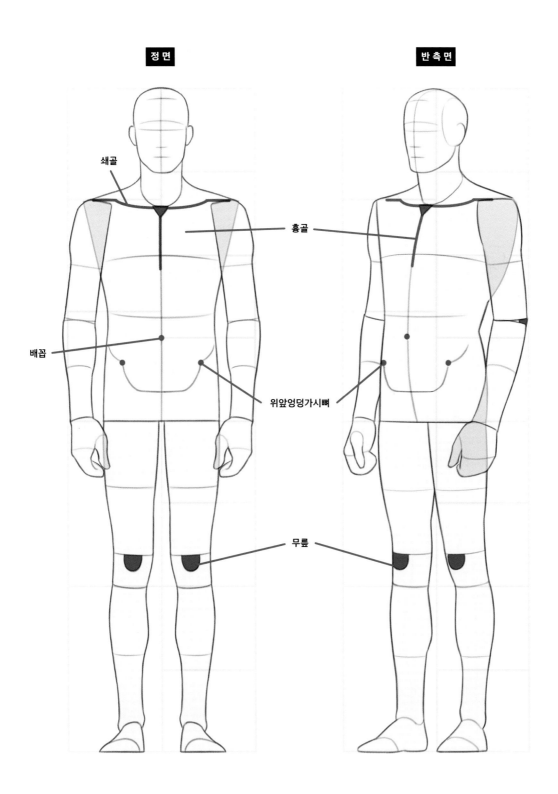

정면

반측면

쇄골

흉골

배꼽

위앞엉덩가시뼈

무릎

옷을 입게 되면 근육의 세세한 결보다는 큼직한 윤곽선이 드러나게 됩니다.
인체 도형을 큰 근육 덩어리로 생각해 보세요.

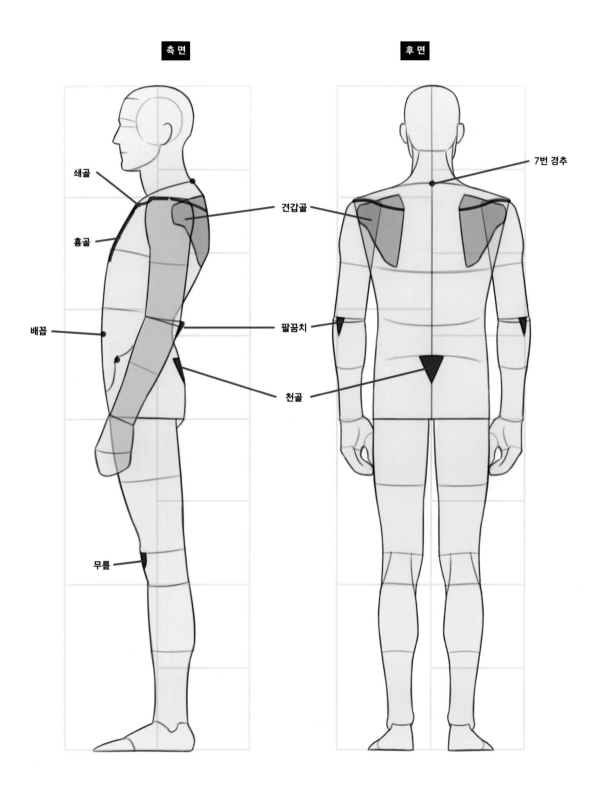

측면

후면

쇄골
흉골
배꼽
무릎

7번 경추
견갑골
팔꿈치
천골

인체 도형화 - ❷ 몸통 도형화

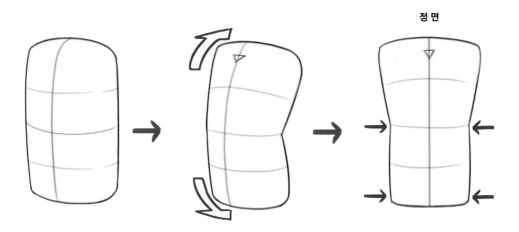

정 면

베개 모양 도형의 위, 아래를 살짝 꺾은 모양입니다.

중간과 밑부분, 각각 허리와 골반에 해당하는 부분은 좁게 그려줍니다.

몸통 도형 확인하기

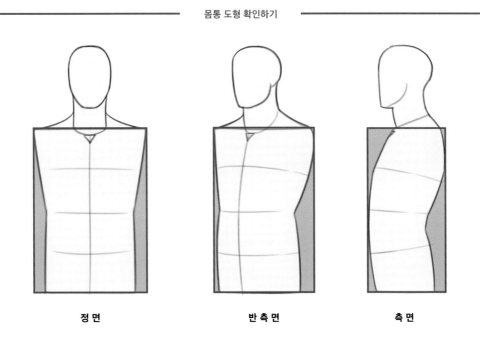

정 면　　　　　반 측 면　　　　　측 면

사각형 속에 도형을 넣어, 빨간색 면으로 칠한 남는 공간을 확인합니다.

정 면 — 골반이 넓어지지 않도록, 좌우가 대칭이 되도록 맞춥니다.

반 측 면 — 한쪽으로 남는 공간이 치우칩니다.

측 면 — 흉골과 골반 앞쪽, 등의 움푹 들어간 부분과 엉덩이 뒤쪽이 남습니다. 측면의 본몸통은 일자가 되지 않도록 주의합니다.

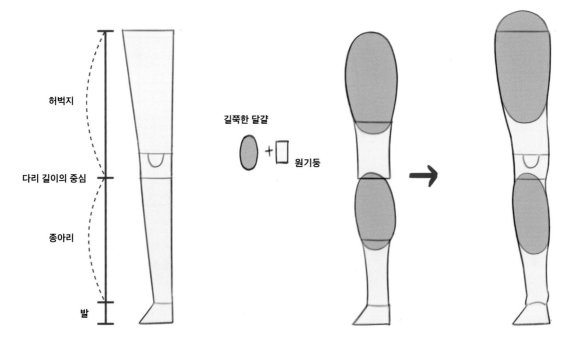

허벅지

다리 길이의 중심

종아리

발

길쭉한 달걀

+ 원기둥

종아리보다 허벅지가 더 깁니다.

허벅지와 종아리를 간단히 보면, 원기둥에 길쭉한 달걀을 올려놓은 모양입니다. 움직임에 따라 원단과 인체가 밀착되기 때문에, 타원과 사각형같은 평면이 아닌, 위의 설명과 같은 입체적인 덩어리로 생각하며 그려야 합니다.

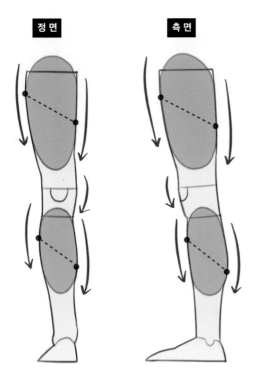

정면

측면

근육의 모양은 예시의 그림처럼, 양 방향의 가장 볼록한 부분을 이었을 때 기울어지도록 그립니다. 다리 근육을 대칭으로 그리면 매우 어색해집니다.

인체 도형화 - ❹ 팔 도형화

팔 도형도 다리와 같은 원리로 볼 수 있습니다.

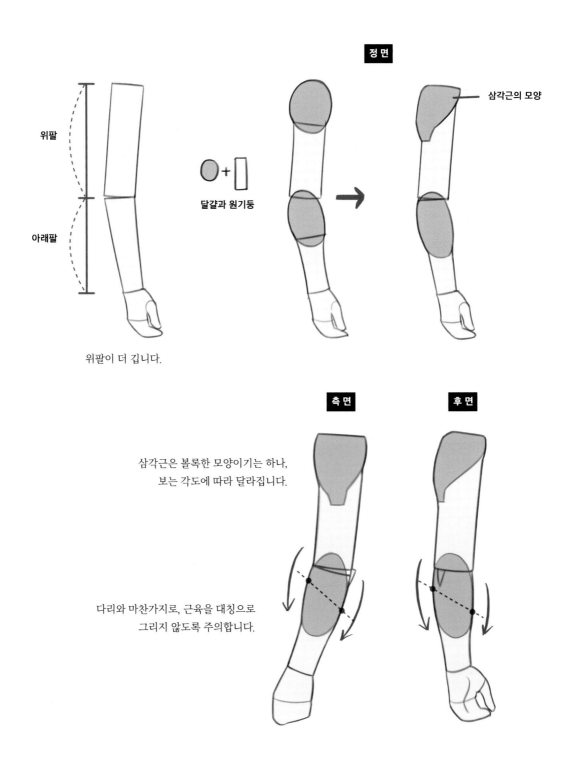

정면

위팔

아래팔

달걀과 원기둥

삼각근의 모양

위팔이 더 깁니다.

측면

후면

삼각근은 볼록한 모양이기는 하나,
보는 각도에 따라 달라집니다.

다리와 마찬가지로, 근육을 대칭으로
그리지 않도록 주의합니다.

슈트 기본 실루엣 - ❶ 몸통

슈트는 각 의상들이 입체적인 형태를 가지고 있습니다. 자세한 묘사에 들어가기 전, 기본이 되는 모습을 그리는 과정입니다.

정면

상체 도형

① 양쪽 어깨 끝을 완만하게 이어줍니다.

② 화살표를 따라 몸통 양쪽 실루엣을 그려줍니다. 밑단의 길이는 엄지손가락 중심 정도에 오도록 조금 늘립니다.

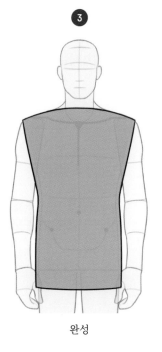

몸통과 슈트 도형 사이의 남는 공간을 두고 실루엣을 그립니다.

완성

슈트 몸통 도형

1

① 암홀*은 정면에서 보았을 때 안쪽으로 살짝 오목합니다.

② 소매는 자연스럽게 놓인 팔을 따라 완만한 곡선으로 그립니다.

＊ 몸통과 소매가 연결되는 부분

2

③ 슈트 몸통 도형과 소매 도형이 겹치는 부분, 소매와 팔 도형 사이 남는 공간을 생각합니다.

3

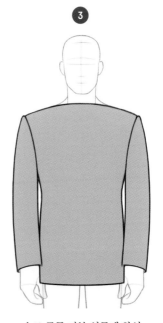

슈트 몸통 기본 실루엣 완성

측 면

상체 도형

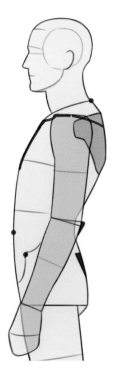

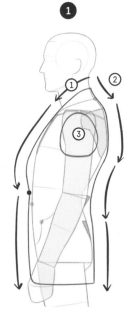

① 앞쪽 실루엣을 화살표로 따라 그려줍니다. 단추를 여민 윗부분은 볼록하게 하여 볼륨감을 살립니다.

② 뒤쪽 실루엣도 그려줍니다. 허리가 과하게 들어가지 않도록 주의합니다.

③ 암홀은 견갑골 범위(높이) 내에 위치를 잡습니다.

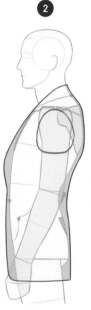

슈트 도형과 인체 도형의 남는 공간에 주의합니다. 이 공간을 생각하며 그려야 슈트 자체의 핏을 만들 수 있습니다.

완성

상체 도형

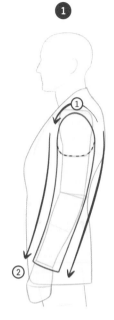

① 소매 윗부분은 암홀 윗부분을 따라 그립니다.

② 소매는 팔의 흐름에 따라 완만하게 그려줍니다.

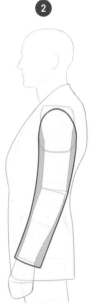

마찬가지로 인체 도형과 소매 도형 사이
남는 공간에 주의합니다.

슈트 측면 실루엣 완성

슈트 기본 실루엣 - ❷ 하체

하체 정면

하체 도형

① 골반은 살짝 둥글게 그립니다.
② 다리는 발목까지 깔끔하게 그립니다.

남는 공간을 생각하며 실루엣을 그려줍니다.
실루엣이 인체 도형을 침범하지 않도록 주의합니다.

완성

슈트 기본 실루엣 - ❷ 하체

하체 측면

하체 도형

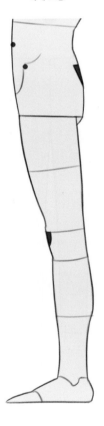

① 허리를 먼저 그려줍니다.
② 다리의 흐름에 따라 자연스러운 곡선으로 그려줍니다.
 전체적으로 보았을 때 완만한 S자 모양입니다.

2

마찬가지로 남는 공간에 주의하며
인체 도형을 침범하지 않도록 합니다.

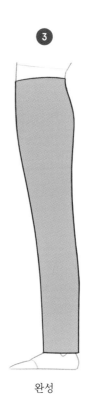

3

완성

슈트의 분류

모닝코트 MORNING COAT

아침부터 저녁 6시 이전에 착용하는 낮 시간대의 정식 예복입니다. 현대에는 결혼식이나 국제적 리셉션과 같은 매우 공식적인 행사나, 영국 왕실이 주최하는 경마 대회인 로열 애스콧ROYAL ASCOT에서 착용합니다.

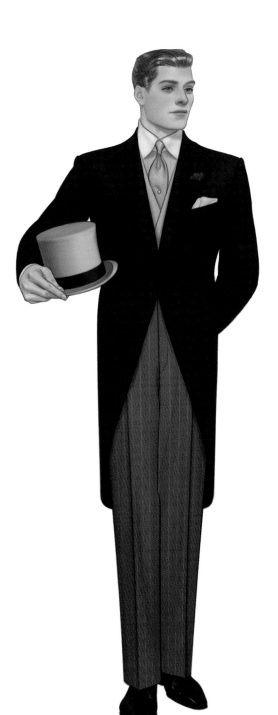

스타일

여밈부터 밑단까지 둥글게 잘린 것이 특징인 검정색 코트, 회색 스트라이프 트라우저, 윙 칼라 셔츠, 회색 베스트와 장갑, 은회색 타이를 매는 것이 기본적입니다.

컬러

모닝 코트 차림에는 회색 스트라이프 트라우저를 착용합니다. 캐시미어 스트라이프CASHMERE STRIPED라고도 불립니다.

모닝 스트라이프

코트, 트라우저, 베스트, 타이와 장갑을 회색으로 통일한 차림은 그레이 모닝코트GREY MORNING COAT, 또는 '그레이 모닝'이라고도 불립니다.

그레이

연미복 EVENING COAT

(화 이 트 타 이)

이브닝코트EVENING COAT 또는 테일코트라고도 합니다. 오후 6시 이후에 착용하는 야간 예복입니다. 현대에는 국제적 리셉션 등 매우 공식적인 행사나 음악회에서 연주자들이 착용하는 가장 격식있는 차림입니다.

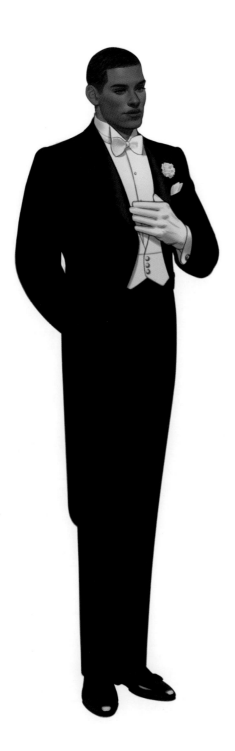

스타일

뒷자락이 긴 것이 특징인 테일코트, 트라우저는 코트와 같은 원단입니다. 화이트 컬러의 드레스 셔츠, 베스트, 보타이를 착용하는 것이 원칙으로, '화이트 타이WHITE TIE' 라고도 불립니다.

컬러

기본적으로 검정색이며 대안으로는 미드나이트 블루가 있습니다.

검정 미드나이트 블루

디렉터스 슈트 DIRECTOR'S SUIT

스트롤러STROLLER 라고도 하며, 낮 시간대에 착용하는 준예복입니다. 재킷, 트라우저, 베스트의 옷감이 모두 다른 것이 특징입니다.

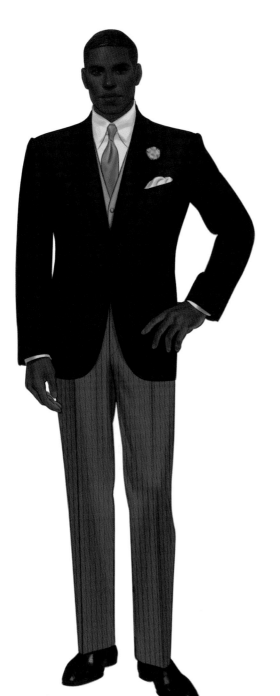

스 타 일

제티드 포켓, 피크드 라펠 디자인의 뒤트임이 없는 검정색 재킷과 화이트 셔츠, 회색 베스트, 스트라이프 트라우저가 기본적인 차림입니다.

모자를 착용하는 경우, 회색이나 검정색의 중절모를 갖춥니다. 타이는 은회색이 기본이지만 다른 색상, 혹은 패턴이 있는 것도 착용할 수 있습니다.

컬 러

컬러는 모닝코트 차림과 같습니다.

검정 스트라이프

턱시도 TUXEDO

(블 랙 타 이)

저녁 시간대에 착용하는 준예복입니다. 디너 재킷 DINNER JACKET 이라고도 부릅니다. 주로 결혼식이나 파티에서 입습니다.

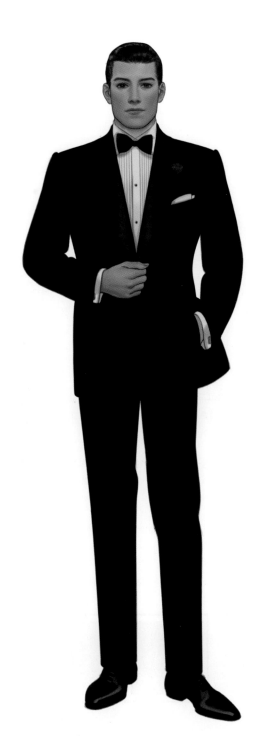

스 타 일

라펠에 실크를 댄 재킷, 옆 솔기에 브레이드 장식이 있는 트라우저, 커머번드 또는 베스트, 구두, 양말, 보타이까지 모두 검정색으로 통일해 갖추어 입는 것이 정통한 차림입니다. '블랙 타이BLACK TIE' 라고도 불립니다.

컬 러

아 이 보 리 턱 시 도 —— 아이보리 색 재킷에 같은 색상, 혹은 검정색 트라우저를 착용합니다.

아이보리

팬 시 턱 시 도 —— 미드나이트 블루 컬러를 비롯해 다양한 색상이나 소재도 사용됩니다.

미드나이트 블루

슈트 SUIT

재킷JACKET, 트라우저TROUSER, 베스트VEST가 같은 옷
감으로 만들어진 정장을 말합니다.

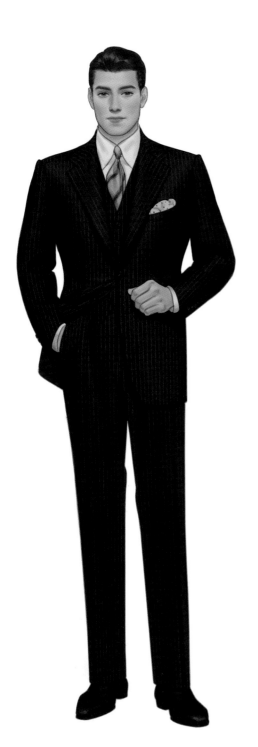

스타일

상·하의와 베스트까지 갖추어 3 피스, 베스트를 제외하면 2
피스로 착용할 수 있습니다. 재킷은 크게 싱글과 더블 브레
스티드 스타일로 나눕니다. 타이, 구두, 포켓 스퀘어, 시계,
안경, 서스펜더나 벨트 등의 액세서리를 갖추어 입습니다.

컬러

일반 슈트에 격식을 가미한 것으로,
약식 예복으로 사용됩니다.

블랙 · 다크

슈트에 가장 애용되는 세 가지 색상입니다. 하지만 이 외에
도 컬러, 소재와 패턴의 종류는 매우 다양합니다.

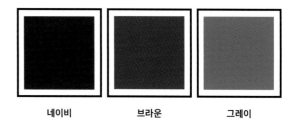

| 네이비 | 브라운 | 그레이 |

블레이저 BLAZER

전통있는 영국 대학의 조정 경기에서 착용하던 유니폼에서 유래한 재킷입니다. 한편으로는 영국 해군의 복장에서 비롯되었다는 이야기도 있습니다. 현대에는 포멀하게도, 캐주얼하게도 착용이 가능해 활용도가 높은 의상입니다.

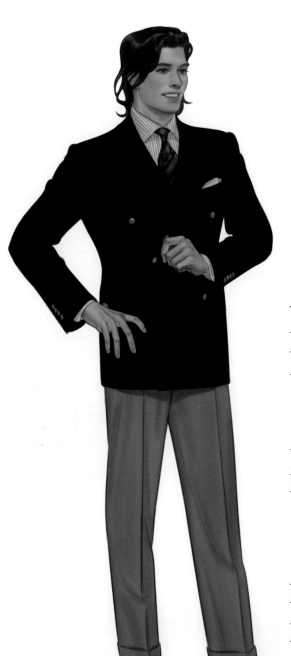

스타일

금장 혹은 은장 단추, 플랩 포켓이 있는 것이 특징입니다. 엠블렘이나 파이핑 장식도 블레이저에 포함될 수 있는 요소들로, 다양한 디자인의 재킷을 찾아볼 수 있습니다.

컬러

네이비 블루가 가장 흔하며, 이외에도 블레이저에는 다양한 색상이 사용됩니다.

네이비 블루

폭이 넓은 줄로 이루어진 무늬로, 영국의 전통있는 학교의 스포츠 팀에서 사용했던 블레이저 패턴의 종류 중 하나입니다.

스트라이프 블레이저

스포츠 재킷 SPORT JACKET

상류층 남성들이 스포츠를 즐길 때 착용하던 재킷에서 비롯한 의상입니다. 그런 만큼 슈트보다는 비공식적인 복장에 속합니다.

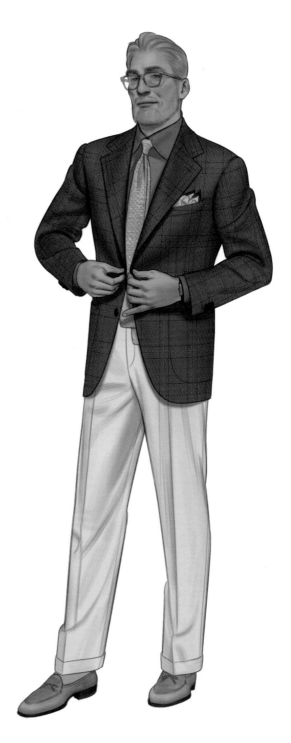

스 타 일

플랩이나 패치 포켓이 사용되어 슈트 재킷보다 캐주얼합니다. 보통 상하의를 다른 옷감으로 조합하여 세퍼레이트 스타일로 입습니다.

컬 러 와 소 재

슈트보다는 비교적 질감있는 소재와 화려한 패턴이 사용됩니다.

대표적인 직물로는 트위드가 있습니다.

트위드

슈트의 구조와 명칭

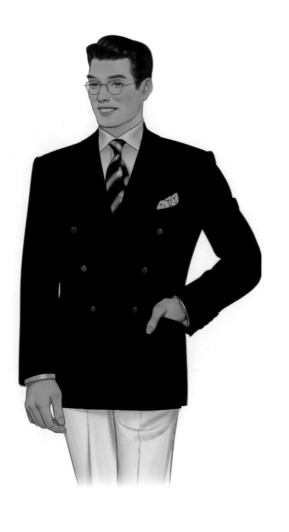

재킷 - ❶ 구조와 명칭

정면 & 후면

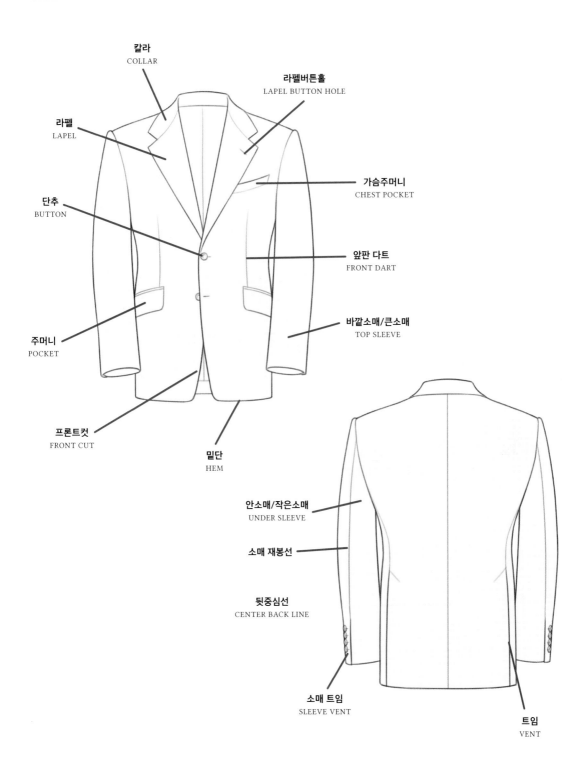

칼라
COLLAR

라펠버튼홀
LAPEL BUTTON HOLE

라펠
LAPEL

가슴주머니
CHEST POCKET

단추
BUTTON

앞판 다트
FRONT DART

바깥소매/큰소매
TOP SLEEVE

주머니
POCKET

프론트컷
FRONT CUT

밑단
HEM

안소매/작은소매
UNDER SLEEVE

소매 재봉선

뒷중심선
CENTER BACK LINE

소매 트임
SLEEVE VENT

트임
VENT

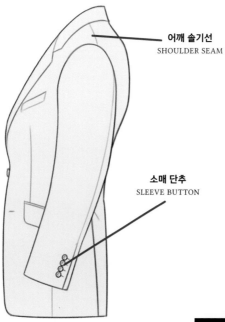

어깨 솔기선
SHOULDER SEAM

소매 단추
SLEEVE BUTTON

소 매 없 을 때

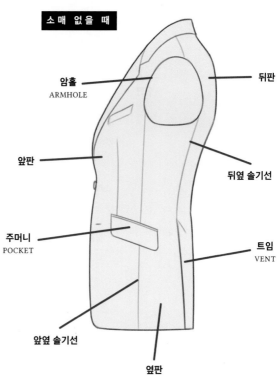

암홀
ARMHOLE

뒤판

앞판

뒤옆 솔기선

주머니
POCKET

트임
VENT

앞옆 솔기선

옆판

재킷 - ❷ 디테일

피크드 라펠
PEAKED LAPEL

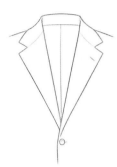

노치드 라펠
NOCHED LAPEL

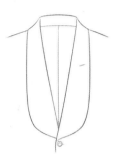

숄 칼라
SHAWL COLLAR

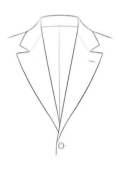

세미 노치드 라펠
SEMI-NOCHED LAPEL

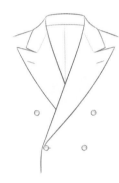

더블 재킷/피크드라펠

더블 재킷/숄 칼라

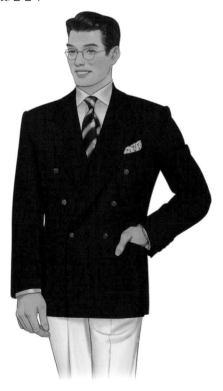

더블 재킷에는 주로 피크드 라펠이나
숄 칼라 디자인을 사용합니다.

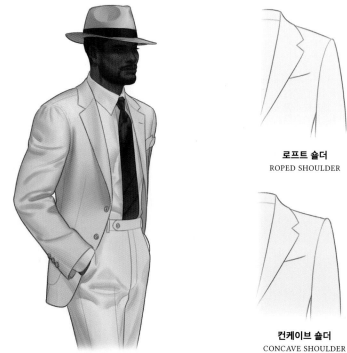

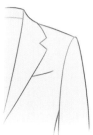

로프트 숄더
ROPED SHOULDER

오픈심 숄더
OPEN-SEAM SHOULDER

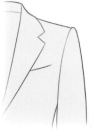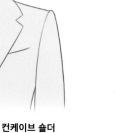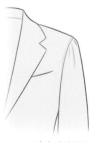

컨케이브 숄더
CONCAVE SHOULDER

스팔라 카미치아
SPALLA A CAMICIA

스팔라 카미치아는 이탈리아어로 '셔츠의 어깨'라는 뜻입니다.
어깨선을 자연스럽게 드러내는 디자인으로, 소매 윗부분에 주름을 잡기도 합니다.

가 슴 주 머 니 종 류

패치 포켓
PATCH POCKET

웰트 포켓
WELT POCKET

바르카 포켓
LA BARCA POCKET

주 머 니 종 류

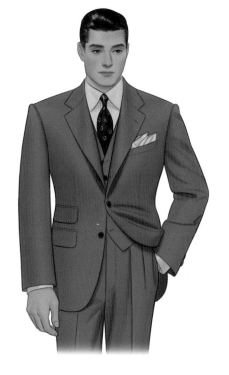

티켓 포켓은 옆 그림의 일자로 배열된 것이나,
아래 예시의 기울어진 것 모두 찾아볼 수 있습니다.

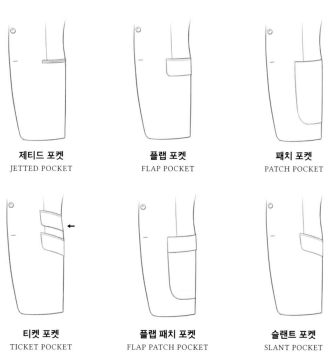

제티드 포켓	플랩 포켓	패치 포켓
JETTED POCKET	FLAP POCKET	PATCH POCKET

티켓 포켓	플랩 패치 포켓	슬랜트 포켓
TICKET POCKET	FLAP PATCH POCKET	SLANT POCKET

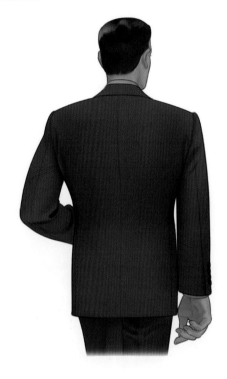

벤트리스 디자인의 재킷은 활동성은 떨어지지만
깔끔하게 떨어지는 실루엣이 특징입니다.

벤트리스
VENTLESS

트임(벤트)이 없는 스타일 입니다.

더블 벤트
DOUBLE VENT

더블 벤트는 양쪽이 트인 스타일입니다.

훅 벤트
HOOK VENT

중앙 트임을 갈고리 모양으로 만든
스타일로, 모닝코트나 테일코트에
사용되는 디자인입니다.

싱글 벤트
SINGLE VENT

중앙에 트임이 있는 스타일입니다.

셔츠 - ❶ 구조와 명칭

정면

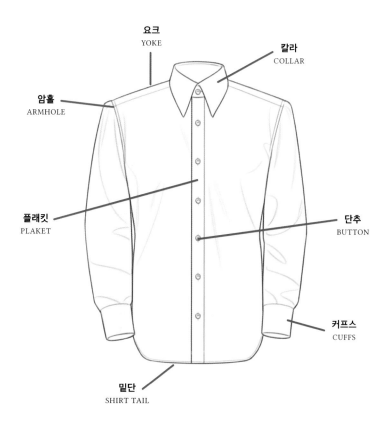

요크
YOKE

칼라
COLLAR

암홀
ARMHOLE

플래킷
PLAKET

단추
BUTTON

커프스
CUFFS

밑단
SHIRT TAIL

단춧구멍 방향

가 로 방 향 —— 칼라밴드의 단춧구멍은 가로 방향입니다.

세 로 방 향 —— 플래킷의 단춧구멍들은 세로 방향입니다.

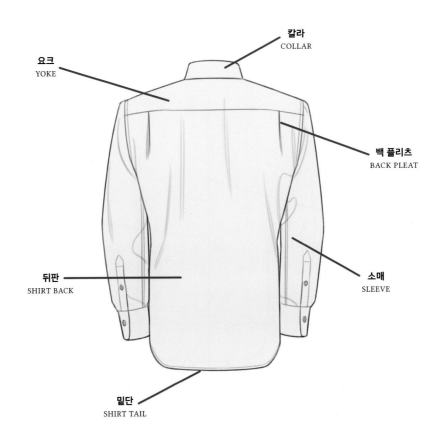

요크
YOKE

칼라
COLLAR

백 플리츠
BACK PLEAT

뒤판
SHIRT BACK

소매
SLEEVE

밑단
SHIRT TAIL

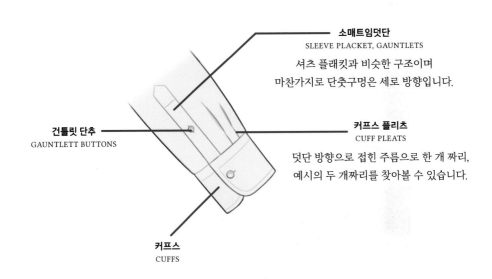

소매트임덧단
SLEEVE PLACKET, GAUNTLETS

셔츠 플래킷과 비슷한 구조이며
마찬가지로 단춧구멍은 세로 방향입니다.

건틀릿 단추
GAUNTLETT BUTTONS

커프스 플리츠
CUFF PLEATS

덧단 방향으로 접힌 주름으로 한 개 짜리,
예시의 두 개짜리를 찾아볼 수 있습니다.

커프스
CUFFS

셔츠 - ❷ 디테일

백 플리츠 종류

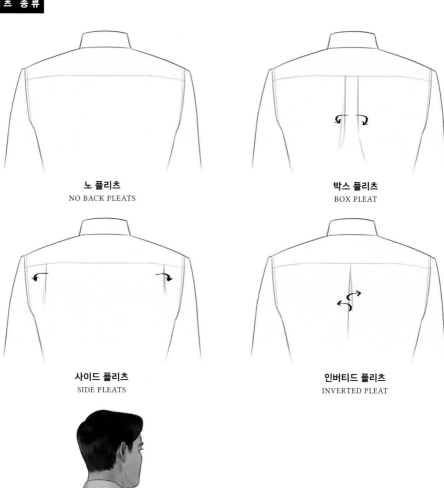

노 플리츠
NO BACK PLEATS

박스 플리츠
BOX PLEAT

사이드 플리츠
SIDE PLEATS

인버티드 플리츠
INVERTED PLEAT

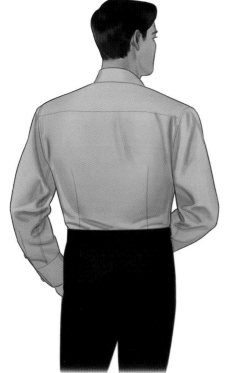

허리에 다트가 들어간 셔츠는 몸과 원단 사이의
공간이 줄어 비교적 슬림한 실루엣이 나타납니다.

커프스 종류

배럴 커프스(BARREL CUFFS) —— 단추로 여미는 형식의 커프스로 흔하게 사용되는 스타일입니다.
모서리의 모양이나 단추 개수, 길이에 따라 다양한 종류를 찾아볼 수 있습니다.

스퀘어 커프스
SQUARE CUFFS

앵글드 커프스
ANGLED CUFFS

라운드 커프스
ROUND CUFFS

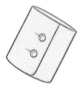

투 버튼 커프스
TWO BUTTON CUFFS

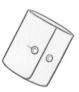

어저스터블 커프스
ADJUSTABLE CUFFS

나폴리탄 커프스
NAPOLITAN CUFFS

배럴 커프스 구조

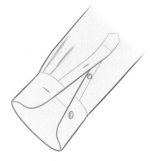

단추를 푼 모습

단추를 채운 모습

링크 커프스(LINK-CUFFS) —— 배럴 커프스와 달리 단추가 달려있지 않고, 양쪽에 단춧구멍이 있어 커프링크스를 사용해 고정합니다. 예복같은 포멀한 차림의 셔츠에 주로 사용되는 스타일입니다.

싱글 커프스
SINGLE CUFFS

한 겹 짜리 커프스입니다.

프렌치/더블 커프스
FRENCH/DOUBLE CUFFS

커프스 길이를 두 배 길게 만들어 접은 형태입니다.

링 크 커 프 스 구 조

펴진 상태

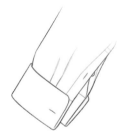

양쪽의 단춧구멍이 맞닿게 접는다.

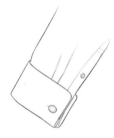

커프링크스 착용

셔츠 포켓 종류

포켓이 있으면 캐주얼한 느낌을 주며, 포멀한 스타일의 예복 셔츠에는 포켓이 없습니다.

사각 포켓
SQUARE CUT-PATCH POCKET

라운드 포켓
ROUND CUT-PATCH POCKET

앵글드 포켓
ANGLE CUT-PATCH POCKET

앵글드 포켓
ANGLE CUT-PATCH POCKET

칼라의 구조와 명칭

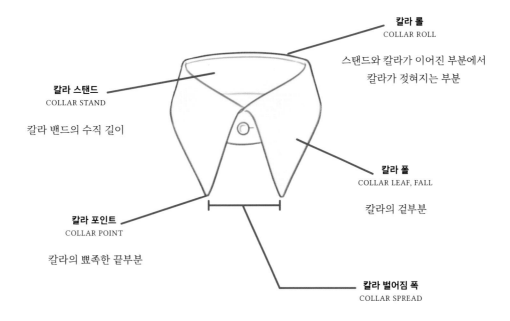

칼라 롤
COLLAR ROLL

스탠드와 칼라가 이어진 부분에서
칼라가 젖혀지는 부분

칼라 스탠드
COLLAR STAND

칼라 밴드의 수직 길이

칼라 폴
COLLAR LEAF, FALL

칼라의 겉부분

칼라 포인트
COLLAR POINT

칼라의 뾰족한 끝부분

칼라 벌어짐 폭
COLLAR SPREAD

셔츠에서 목을 감싸는 부분인만큼 디테일적으로 중요한 포인트가 될 수 있습니다.

칼라의 높이나 모양, 빳빳함의 정도 등 여러 요소에 따라
다양한 종류가 있으며 디자인에 따라 격식의 정도가 나뉩니다.

내로우 칼라
NARROW COLLAR

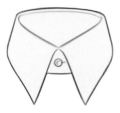

레귤러 칼라
REGULAR COLLAR

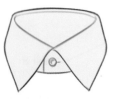

와이드 스프레드 칼라
WIDE SPREAD COLLAR

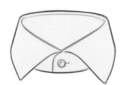

컷어웨이 칼라
CUTAWAY COLLAR

위 4종류의 칼라는 칼라 벌어짐 폭의 간격에 따라 디자인이 구분됩니다.

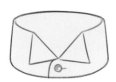

윙 칼라
WING COLLAR

연미복, 모닝코트 등 예복과
준예복 셔츠에 쓰입니다.

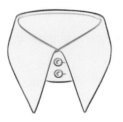

하이 칼라
HIGH COLLAR

칼라 스탠드가 높아
목을 높게 감싸는 디자인입니다.

셔츠 칼라 종류

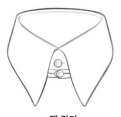

탭 칼라
TAP COLLAR

칼라 양쪽에 달린 탭으로 타이를 고정시키며,
더욱 볼륨감있게 만듭니다.

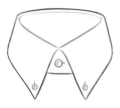

버튼다운 칼라
BUTTON DOWN COLLAR

스포츠 복장에서 비롯된 것으로 양쪽에
단춧구멍이 있어 칼라를 고정할 수 있습니다.

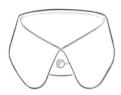

라운드 칼라
ROUND/CLUB COLLAR

끝이 둥글게 처리된 것이 특징으로,
칼라 핀과 함께 착용하던 디자인입니다.

핀홀 칼라
PIN HOLE COLLAR

칼라 핀이나 바를 꽂기에 편리하도록
구멍을 만든 것으로, 역할은 탭 칼라와 같습니다.

스탠드 칼라
STAND COLLAR

칼라 없이 스탠드만 있는 디자인으로
만다린MANDARIN 또는 차이나CHINA 칼라라고도 합니다.

롱 포인트 칼라
LONG POINT COLLAR

벌어짐 폭이 좁고, 길이가 긴 칼라입니다.

베스트 - ❶ 구조와 명칭

정면 & 후면

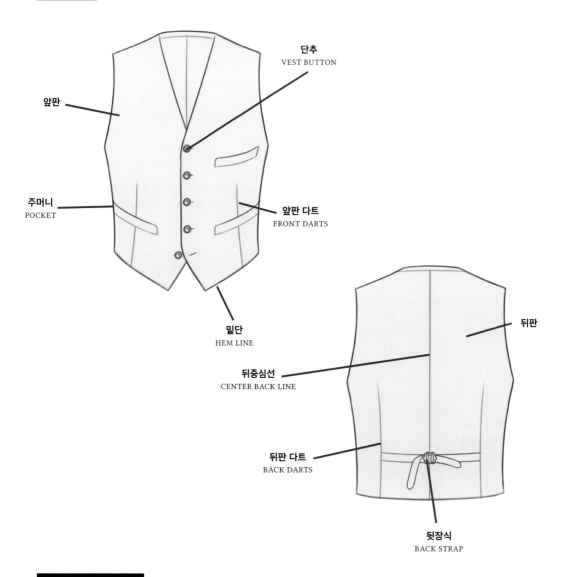

단추
VEST BUTTON

앞판

주머니
POCKET

앞판 다트
FRONT DARTS

밑단
HEM LINE

뒤판

뒤중심선
CENTER BACK LINE

뒤판 다트
BACK DARTS

뒷장식
BACK STRAP

베스트 주머니 종류

웰트 포켓
WELT POCKET

제티드 포켓
JETTED POCKT

플랩 포켓
FLAP POCKET

베스트 - ❷ 디테일

베스트 종류와 형태

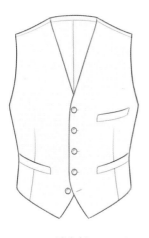

칼라리스
COLLARLESS

칼라가 없는 베스트입니다.

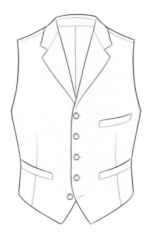

테일러드 칼라
TAILORED COLLAR

재킷과 동일한 형태의
칼라가 있는 베스트입니다.
보통 캐주얼한 스타일에 사용하기도 합니다.

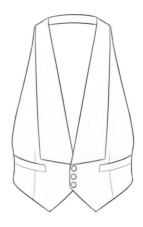

백리스 베스트
BACKLESS VEST

뒤판이 없는 형태이며
스트랩으로 허리에 고정합니다.

베스트 칼라 종류

클래식한 베스트는 칼라가 뒤로 연결되지 않고 어깨선에서 끝나, 앞부분에만 달려있는 형태입니다.

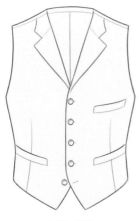

노치드 라펠
NOTCHED LAPEL

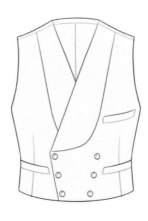

숄 칼라
SHAWL COLLAR

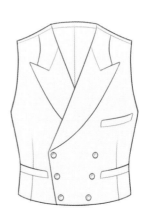

피크드 라펠
PEAKED LAPEL

정 면 & 후 면

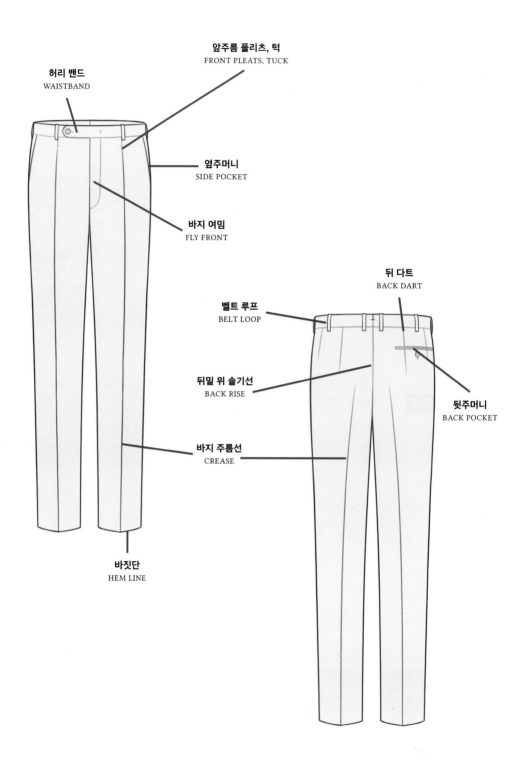

허리 밴드
WAISTBAND

앞주름 플리츠, 턱
FRONT PLEATS, TUCK

옆주머니
SIDE POCKET

바지 여밈
FLY FRONT

뒤 다트
BACK DART

벨트 루프
BELT LOOP

뒤밑 위 솔기선
BACK RISE

뒷주머니
BACK POCKET

바지 주름선
CREASE

바짓단
HEM LINE

트라우저 - ❷ 디테일

플리츠 종류

플레인 프런트
PLAIN FRONT

포워드 플리츠＊
FOWARD PLEATS

싱글 플리츠
SINGLE PLEATS

더블 플리츠
DOUBLE PLEATS

＊ 포워드 플리츠는 바지 주름이 안쪽으로 접힌 것이고,
바깥쪽으로 접힌 것은 리버스 플리츠REVERSE PLEATS 라고 합니다.

밑단 종류

커프리스
CUFFLESS BOTTOM

턴업＊
TURN-UP CUFFS

모닝 컷
MORNING CUT

＊ 턴업TURN-UP은 트라우저 커프스의
영국식 명칭입니다.

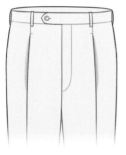

기본 허리 밴드

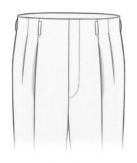

할리우드 탑
HOLLYWOOD TOP

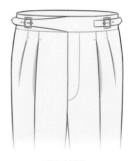

구르카 팬츠
GURKHA PANTS

어드저스티 종류

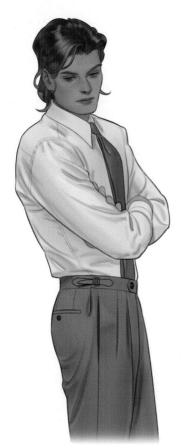

사이드 어드저스터
BUCKLE SIDE-ADJUSTER

단추 어드저스터
DAKS ADJUSTER

어드저스터는 서스펜더나 벨트 없이도
바지가 흘러내리지 않도록 고정할 수 있는 역할을 합니다.

옆 주 머 니

인심 포켓
INSEAM POCKET

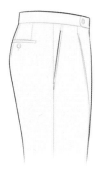

슬랜트 포켓
SLANT POCKET

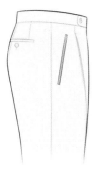

제티드 포켓
JETTED POCKET

앞 주 머 니

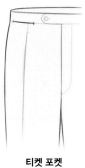

티켓 포켓
TICKET POCKET

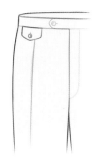

플랩이 있는 형태의 티켓 포켓

뒤 주 머 니

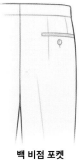

백 비점 포켓
BACK BESOM POCKET

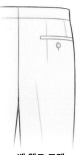

백 웰트 포켓
BACK WELT POCKET

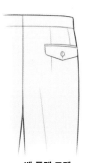

백 플랩 포켓
BACK FLAP POCKET

슈트의 패턴

디지털 그림에서 사용할 수 있는 슈트와 셔츠의 패턴을 아래 큐알코드를 통해 다운로드 받아보세요.

펜슬 스트라이프
PENCIL STRIPE

연필로 그린 듯한 가는 줄무늬입니다.

브로큰 헤링본
BROKEN HERRINGBONE

헤링본을 변형한 무늬입니다.

초크 스트라이프
CHALK STRIPE

초크로 그린 듯한 느낌으로,
줄무늬 사이의 폭이 넓습니다.

얼터네이트 스트라이프
ALTERNATE STRIPE

두 종류의 스트라이프가
번갈아 놓여있는 무늬입니다.

무늬가 잘 보이도록 두 가지 색상을 사용한 예시입니다.
바탕색과 무늬색은 자유롭게 선택해 그릴 수 있습니다.

트윌
TWILL

능직물을 뜻하며 대각선 방향의
이랑 무늬가 특징입니다.

헤어라인 스트라이프
HAIRLINE STRIPE

가늘고 촘촘한 줄무늬입니다.

코듀로이
CORDUROY

섬유의 결마다 골을 내어 직조한 직물입니
다. 다른 스트라이프와 원단의 질감이 다릅
니다.

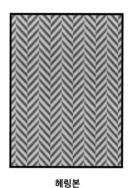

헤링본
HERRINGBONE

'청어의 등뼈' 라는 의미로, V자가 연속되
는 것처럼 보이는 무늬입니다. 먼저 가이드
라인을 잡은 뒤, 그에 맞추어 무늬를 채워
주는 식으로 그립니다.

윈도우페인 체크
WINDOWPANE CHECK

창틀 모양의 격자무늬입니다.

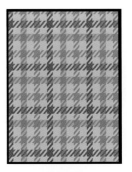

건클럽 체크
GUNCLUB CHECK

짙은 체크 위에 옅은 체크를
겹쳐놓은 무늬입니다.

블레이저 스트라이프
BLAZER STRIPE

폭이 넓은 줄무늬입니다.

핀 체크
PIN CHECK

간격이 촘촘한 격자무늬입니다.

세퍼드 체크
SHEPHERD'S CHECK

대비되는 색상으로 짜여진 체크 패턴으로,
비슷한 것으로는 건클럽 체크가 있습니다.

하운즈투스
HOUND TOOTH

사냥개의 이빨 같은 형상으로 구성된
격자무늬입니다.

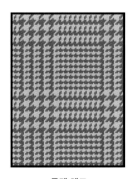

글렌 체크
GLEN CHECK, GLEN PLAID

작은 무늬에 큰 무늬를 섞은 격자무늬입니
다. 글렌 플레이드라고도 불립니다.

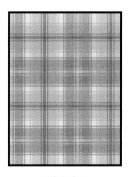

타탄 체크
TARTAN CHECK

타탄 플레이드라고도 하며,
색상과 무늬의 종류가 다양합니다.

슈트 - ❷ 패턴 그리기

스트라이프 패턴 —— 스트라이프 패턴은 재킷 몸통과 소매, 트라우저에 세로 방향으로 배열됩니다.

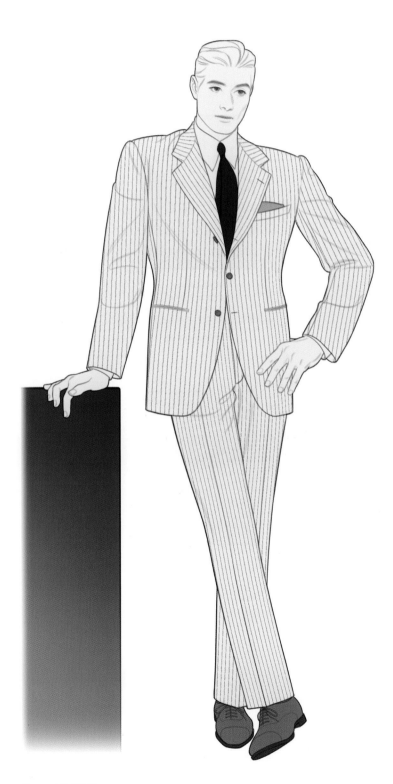

칼 라 —— 중심에서 바깥으로 나가는 방향으로 그립니다.

라 펠 —— 라펠의 모서리와 평행이 되도록 그립니다.

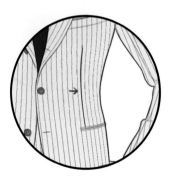

허 리 다 트 —— 양쪽의 패턴이 다트를 중심으로 살짝 모입니다.

재킷 뒷모습

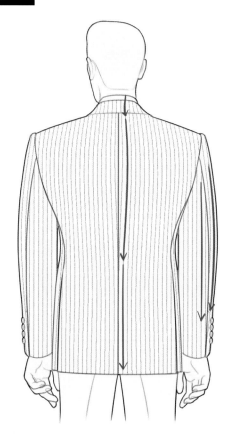

재킷 칼라 ── 뒤에서 보면 세로 방향 그대로 배열됩니다.

재킷 뒤판 ── 중심 재봉선을 기준으로 등쪽은 완만하게 볼록하며 허리에서 무늬가 살짝 들어갑니다.

소매 ── 소매 뒤쪽 재봉선을 기준으로, 손목으로 갈수록 무늬가 모입니다.

재킷 옆모습

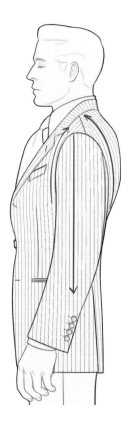

옆에서 본 몸통 ── 앞, 뒤 원단의 무늬가 어깨 재봉선을 향해 모입니다. 둥근 모양으로 그려 몸통의 입체감을 살려줍니다.

옆에서 본 소매 ── 수직으로 떨어집니다.

트 라 우 저 　다트나 플리츠가 들어간 부분, 발목처럼 얇아지는 부분으로 무늬가 모이게 됩니다.

앞모습

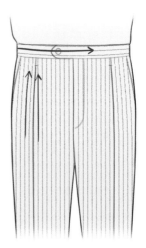

허 리 밴 드 —— 줄무늬가 가로 방향으로 배열됩니다.

플 리 츠 —— 원단을 접어 주름을 잡기 때문에
플리츠가 있는 곳으로 무늬가 모입니다.

뒷모습

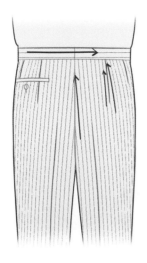

다 트 —— 다트를 중심으로, 허리 방향을 향하며 모
입니다.

중 심 재 봉 선 —— 골반보다 허리가 얇기 때문에,
다트처럼 재봉선을 중심으로 허리 방향을 향하며 모
입니다.

발 목 —— 발목으로 갈수록 통이 줄어드는 트라우저의 경우
옆에서 보았을 때 발목을 향해 재봉선이 모여듭니다.

라펠과 칼라 —— 세로무늬
(점선)와 수직으로 교차되도록
그립니다.

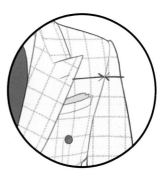

몸통과 소매의 연결지점 ——
가로 무늬가 어긋나지 않고 맞닿
습니다.

런던 스트라이프
LONDON STRIPE

바탕색과 줄무늬색의 간격이
같은 패턴입니다.

얼터네이트 스트라이프
ALTERNATE STRIPE

두 종류의 스트라이프가 번갈아
놓여있는 무늬입니다.

태터솔
TATTERSALL

두 가지 색상의 격자무늬가
합쳐진 패턴입니다.

미니어처 체크
MINIATURE CHECK

눈금이 가느다란 격자무늬입니다.

체크패턴의 경우 앞 페이지의 설명과 같이 세로방향
과 수직이 되도록 그려주면 됩니다.

깅엄 체크
GINGHAM CHECK

작은 격자무늬로, 흰색과 한 가지 또는
몇 가지 색상의 단조로운 배색이 특징입니다.

새틴 스트라이프
SATIN STRIPE

직조에 의해 줄무늬에 광택감이
나타나는 패턴입니다.
주로 한가지 색상을 사용합니다.

그룹 스트라이프
GROUP STRIPE

네 줄 이상의 스트라이프가
무리지어 이루어진 무늬입니다.

멀티컬러 스트라이프
MULTI-COLOR STRIPE

여러 색상으로 이루어진 무늬입니다.

셔츠 - ❶ 그리기

스트라이프 무늬가 있는 셔츠에서 칼라, 커프스, 요크의 배열이 다른 것을 확인할 수 있습니다.
체크 패턴 셔츠의 경우 앞 페이지의 슈트 체크패턴 그리기와 방법은 동일합니다.

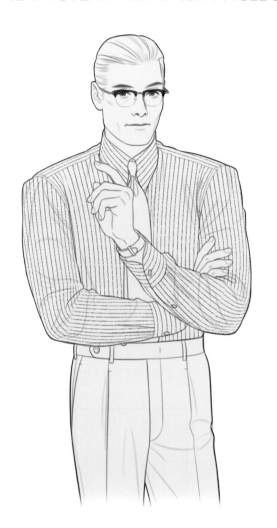

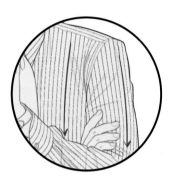

몸통과 소매 —— 몸통과 소매
는 세로 방향 그대로 배열됩니다.

칼라

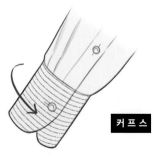

커프스

칼라와 커프스는 세로줄무늬가 가로방향으로 배열됩니다.

셔츠 뒷모습

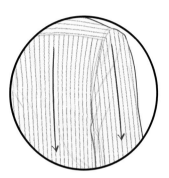

몸통과 소매 —— 앞모습과 마찬가지로 세로방향 그대로 배열됩니다.

싱글 요크
SINGLE YOKE

가로방향으로 배열됩니다.

스플릿 요크
SPLIT YOKE

중심의 재봉선을 기준으로 대칭되는 모습입니다. 대각선 방향으로 배열됩니다. 이 경우 앞에서 보았을 때는 앞페이지의 그림처럼 줄무늬가 어깨 재봉선과 평행을 이룹니다.

슈트 드로잉

Suit Drawing

—

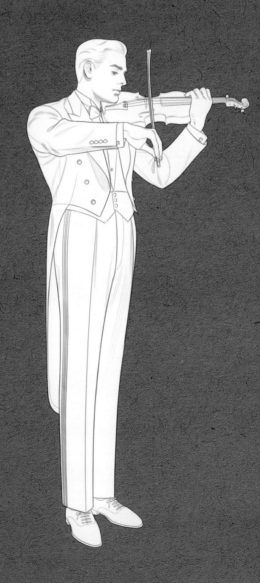

슈트

슈트 차림에 필요한 각 의상들을 그리는 방법과,
옷 구조와 포즈에 따라 달라지는 옷주름을 알아봅니다.

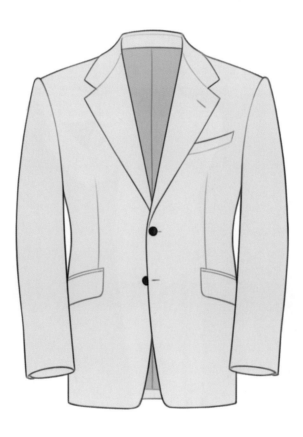

다 양 한 의 상 종 류 와 참 고 용 도 식

슈트 드로잉에 필요한 참고용 도식들을 드라이브에서 다운받아 보세요.

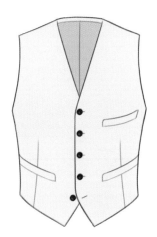

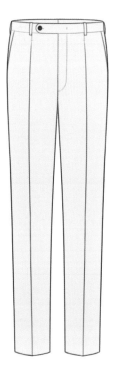

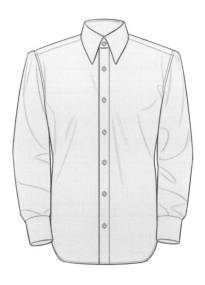

재킷 ❶ 싱글 재킷 튜토리얼

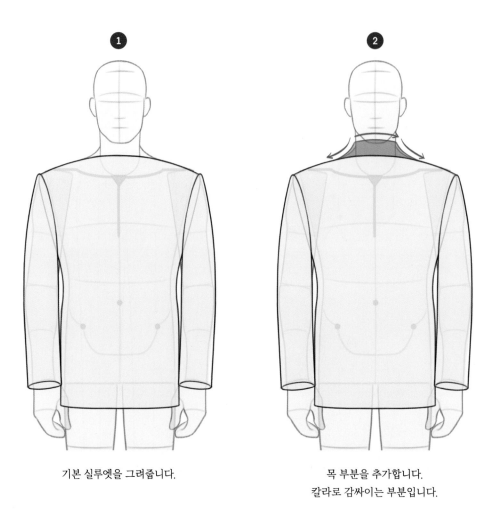

기본 실루엣을 그려줍니다.

목 부분을 추가합니다.
칼라로 감싸이는 부분입니다.

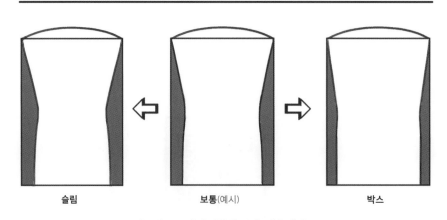

슬림 보통(예시) 박스

실루엣으로 핏에 변화를 줄 수 있습니다.

재킷은 슈트의 상의를 말합니다. 크게 싱글, 더블 재킷으로 나뉩니다. 싱글 브레스티드 재킷은 옷의 중심에서 단추를 여밉니다. 남성 정장은 싱글과 더블 모두 오른쪽이 위로 덮힙니다(착용자 시점 왼쪽). 1~3버튼 스타일이 주로 사용되며 4버튼 재킷도 찾아볼 수 있습니다.

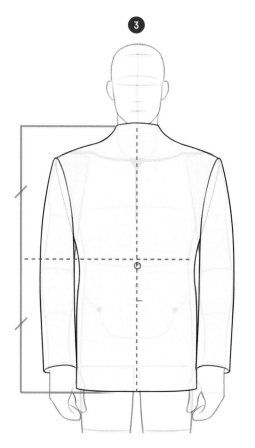

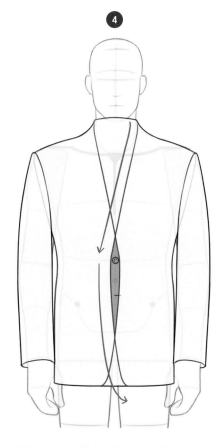

재킷 전체 길이의 이등분점 조금 아래에 첫 번째 단추를 그려준 뒤, 아래에 두 번째 단춧구멍도 그려줍니다.

단추를 기준으로 화살표를 따라 여밈을 그려줍니다. 단추가 있는 중심에서는 양쪽 여밈이 겹치게 됩니다.

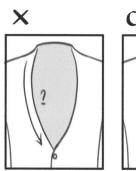
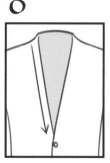
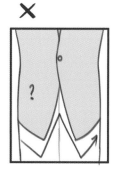
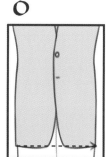

브이존의 선은 목에서 단추까지 일자로 그립니다.

밑단이 수평이 되도록 그립니다.

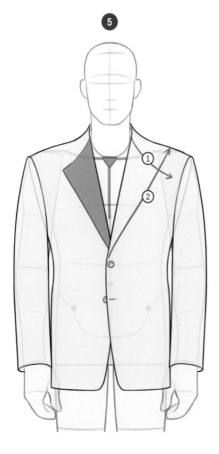

5

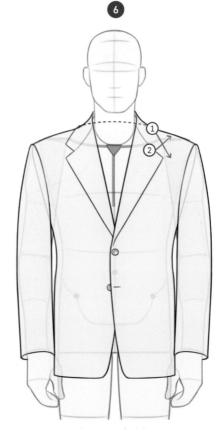

6

라펠을 그려줍니다.

① 목을 타고 내려오는 선

② 프론트컷을 타고 올라오는 선

칼라를 그려줍니다.

① 목을 감싸는 선

② 모서리를 막아주는 선

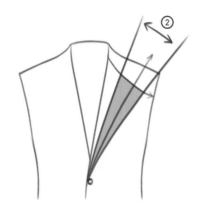

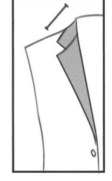

라펠을 그릴 때 ② 선을 조정하여
라펠 폭을 다르게 바꾸어 줄 수 있습니다.

라펠 폭이 넓어지면 칼라도 같이 넓게 그려줍니다.

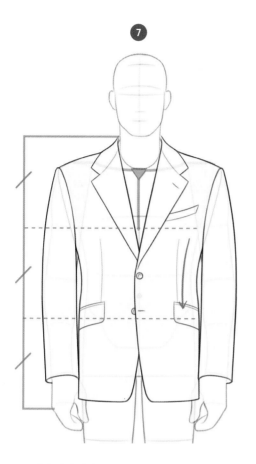

재킷 전체 길이를 3등분 합니다. 점선의 위치에 각각
웰트포켓(가슴주머니)과 주머니를 그린 뒤,

화살표를 따라 재봉선(다트)까지 그려줍니다.

완성

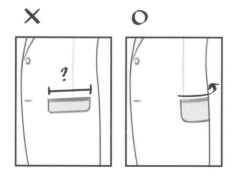

주머니는 옆쪽에 달려있습니다.
앞쪽에서는 절반 정도가 보입니다.

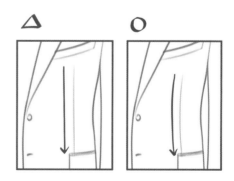

다트는 완만한 곡선으로 그리는 것이 자연스럽습니다.

재킷 ❷ 더블 재킷 튜토리얼

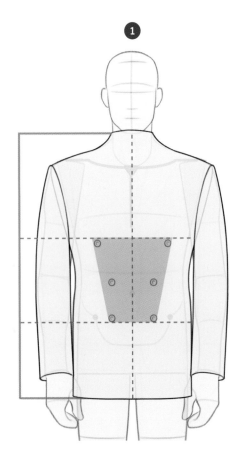

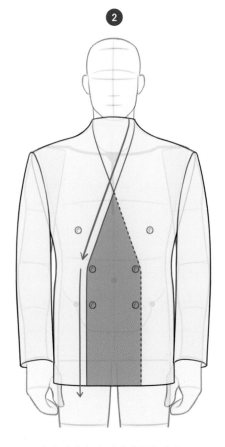

싱글 재킷 2번 단계에서 시작합니다. 점선과 주황색 면으로 표시된 부분에 맞추어 단추들을 그려줍니다.

단추의 전체 영역(주황색 면)이 위나 아래로 너무 치우치지 않도록 위치를 잡아줍니다.

두 번째 라인의 첫 번째 단추를 기준으로 화살표를 따라 여밈을 그려줍니다.

양쪽 여밈이 겹치는 면을 생각해줍니다.

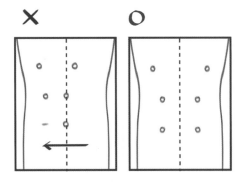

단추들이 한쪽으로 치우치지 않도록 주의합니다.

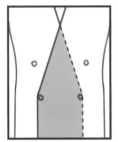
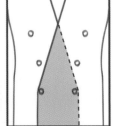

겹치는 면의 면적과 모양은 단추를 잠그는 위치나 양쪽 단추 사이의 간격에 따라 달라집니다.

더블 브레스티드 재킷은 중심에서 양쪽에 단추가 두 줄로 배열된 스타일입니다.
싱글 재킷보다 겹치는 면적이 넓고, 따라서 브이존이 좁아지게 됩니다.

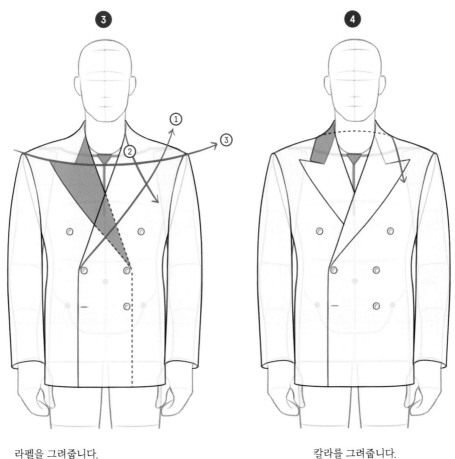

라펠을 그려줍니다.

① 잠근 단추에서 어깨까지 올라가는 선
② 목을 타고 내려오는 선
③ 양 어깨 끝을 오목하게 이어주는 곡선

주황색 선들을 모두 긋고 정리해 그려주면
라펠 모양(파란색 면)이 나옵니다.

칼라를 그려줍니다.

싱글 재킷에서의 칼라 그리기 ① 번과 동일합니다.
목을 감싸는 선을 그려줍니다.

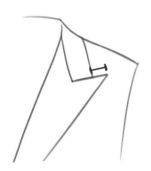

칼라와 라펠 끝 사이 간격을 생각해 그려줍니다.

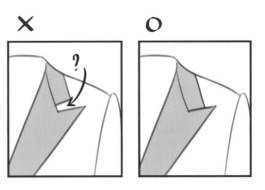

사이에 틈이 없도록 그려줍니다.

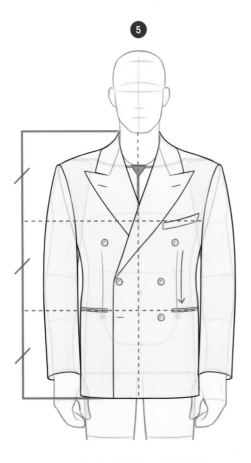

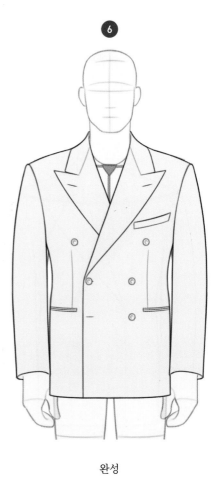

재킷 전체 길이를 3등분 합니다.

점선에 맞추어 주머니들을 그려준 뒤 재봉선,
라펠의 단추 구멍까지 그려줍니다.

완성

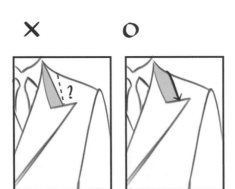

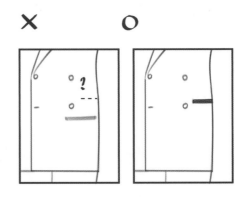

목 옆에서 칼라가 바로 나와 어색해 보입니다.
목을 감싼다는 사실을 생각하며 그립니다.

주머니가 밑쪽이나 중심으로 쏠리지 않도록 그려줍니다.

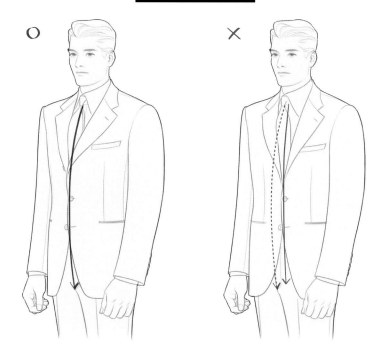

반측면 각도를 그릴 때 단추 위치가 중심에서 어긋나면 입체감을 잃게 됩니다. 중심을 먼저 찾은 뒤 맞추어 그려줍니다.
라펠이나 주머니, 단추는 앞의 튜토리얼에서 사용한 전체 길이에서 등분하는 방식으로 위치를 잡아 줍니다.

어느 각도에서든 활용이 가능합니다.

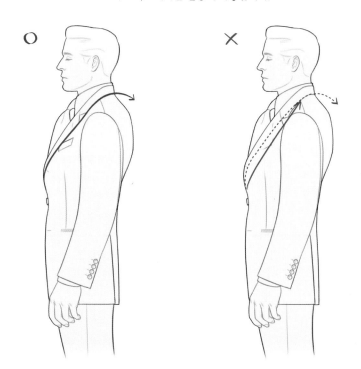

측면 각도를 그릴 때, 라펠과 칼라의 너비를 정면과 같은 너비로 그리지 않도록 주의합니다.
측면에서 본 만큼 좁은 면접으로 보이게 됩니다. 화살표로 표시한 가이드라인을 먼저 잡고 그려줍니다.

재킷 주름

재킷은 옷 자체가 몸에 맞는 입체적인 형태이기 때문에 정자세일 때에는 주름이 지지 않습니다. 재킷의 각 부분별 특성을 생각하며 그려줍니다.

정면

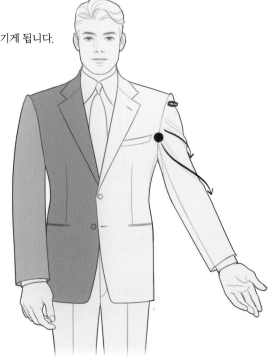

■ 소매 —— 몸통 앞판보다는 얇은 느낌으로, 움직이면 주름이 생기게 됩니다.

■ 몸통 앞판 —— 탄력있는 느낌으로 모양이 유지되며 자잘한 주름은 생기지 않고 볼륨감이 있습니다.

■ **힘 받는 부분**(주름의 시작점)

■ **인체와 원단 사이의 남는 공간**

■ **옷주름**

■ **오목하게 접힌 부분**

팔을 올렸을 때 — 재킷은 정자세에서 벗어났을 때 주름이 생기게 되며 겨드랑이쪽 재봉선이 주름의 시작점이 됩니다. 어깨 바로 아래는 안쪽으로 오목하게 접힙니다.

측 면

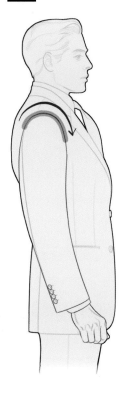

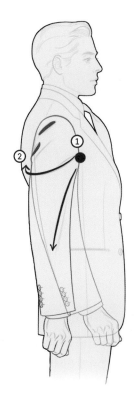

팔을 뒤로 움직였을 때 —

① 겨드랑이 앞쪽 재봉선에서 당겨지는 주름이 생깁니다.

② 뒷부분은 오목하게 접힙니다.

소매 윗부분은 팔을 움직여도 구겨지지 않고 유지됩니다.

주름 원리와 주의 사항

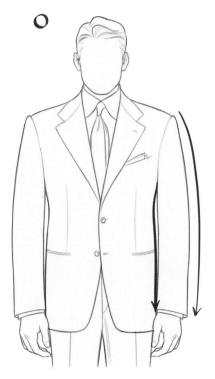

소매, 겨드랑이나 가슴, 허리에 끼이거나 꺾이는
주름을 그리면 매우 어색해지며 핏을 살릴 수 없게 됩니다.

화살표와 같이
자연스러운 곡선으로 그립니다.

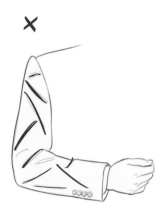

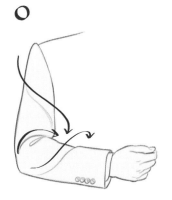

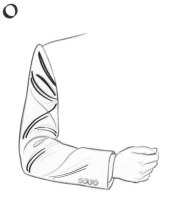

수직으로 충돌하거나 짧게 끊기는
주름, 방향성이 없는 주름은 피합니다.

움직임에 따라 방향성 있는
주름을 그립니다.

주름 자국을 넣어주면 리넨, 코튼 등의
구김 가는 소재를 표현할 수 있습니다.

인체 도형

실루엣 / 옷주름

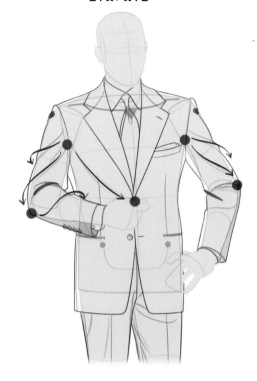

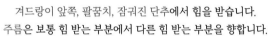

완성

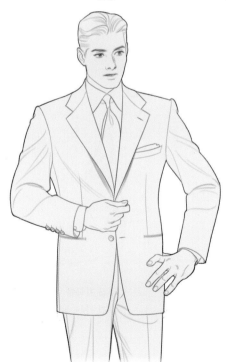

겨드랑이 앞쪽, 팔꿈치, 잠귀진 단추에서 힘을 받습니다.
주름은 보통 힘 받는 부분에서 다른 힘 받는 부분을 향합니다.

TIP

라펠 밑부분에 그림자를 넣어주면
더욱 입체감있게 보입니다.

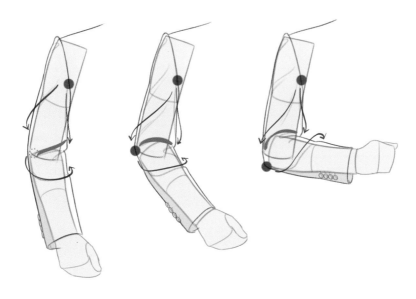

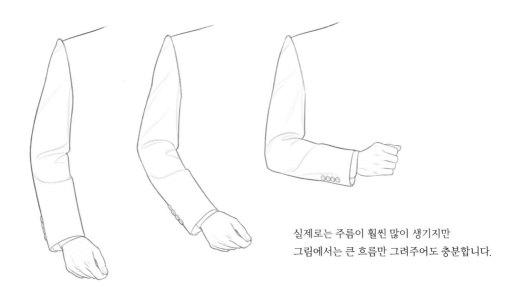

실제로는 주름이 훨씬 많이 생기지만
그림에서는 큰 흐름만 그려주어도 충분합니다.

정면 - ❸ 팔짱 낀 포즈

인체 도형

실루엣 / 옷주름

팔짱을 끼면서 팔을 앞쪽으로 움직이게 되면

① 겨드랑이 뒤쪽 재봉선에서
관절이 접히는 부분으로 주름이 생깁니다.

완성

TIP

팔을 앞쪽으로 모으게 되면 몸통 가슴 쪽에
잔주름이 아닌 볼륨감이 생깁니다.

2번 단계의 도형과 실루엣 사이에서 볼 수 있듯이,
재킷 밑부분은 살짝 양 옆으로 벌어지게 됩니다.

단추를 풀고 팔짱을 끼면 앞자락이 그림보다 더 벌어집니다.

정면 – ❹ 팔을 좌우로 움직이는 연속 동작

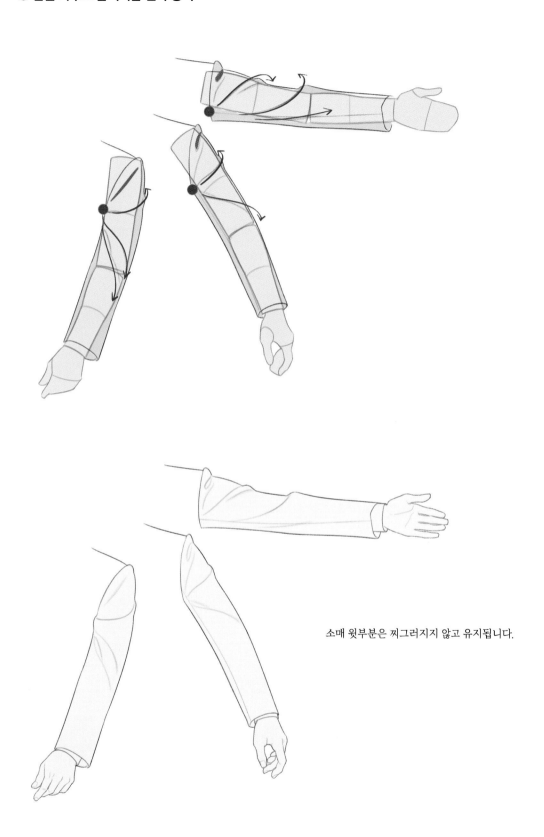

소매 윗부분은 찌그러지지 않고 유지됩니다.

정면 - ➎ 몸통 주름

단 추 를 잠 근 상 태

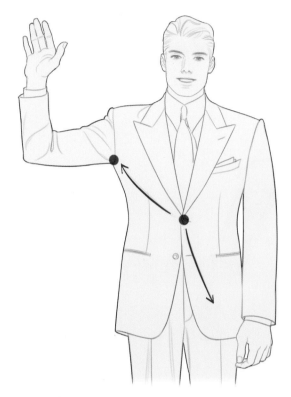

겨드랑이 앞쪽과 단추 사이에
탄력있게 당겨지는 주름이 생깁니다.

단 추 를 푼 상 태

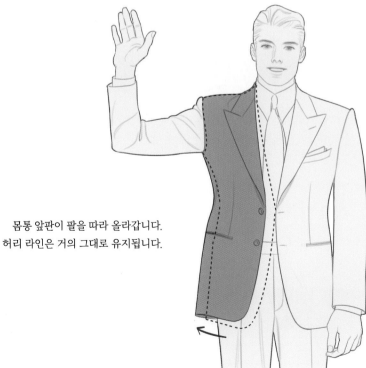

몸통 앞판이 팔을 따라 올라갑니다.
허리 라인은 거의 그대로 유지됩니다.

측면 - ❶ 주머니에 손 넣은 포즈

인체 도형

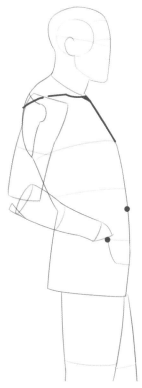

실루엣 / 옷주름

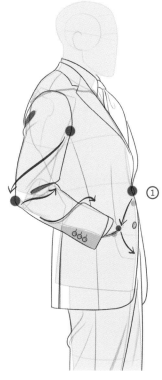

① 손을 주머니에 넣었을 때에는 주머니 앞쪽 끝과 단추 사이에 당겨지는 주름이 생기게 됩니다.

완성

옆모습에서의 라펠 부분은 볼록하게 그리면
입체감을 줄 수 있습니다.

라펠 밑의 그림자가 생기는 이유입니다.

측면 - ❷ 팔꿈치를 굽히는 연속 동작

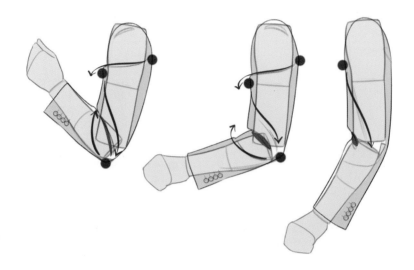

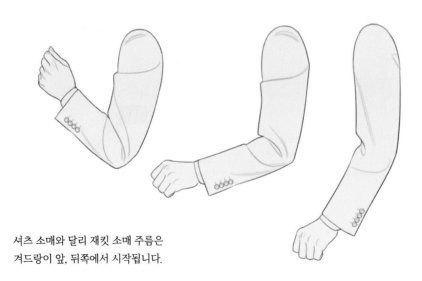

셔츠 소매와 달리 재킷 소매 주름은
겨드랑이 앞, 뒤쪽에서 시작됩니다.

측면 - ❸ 주머니에 손 넣은 포즈

인체 도형

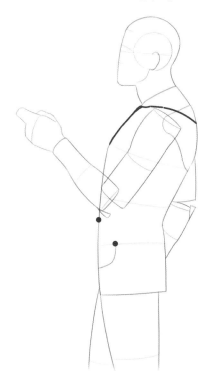

실루엣 / 옷주름

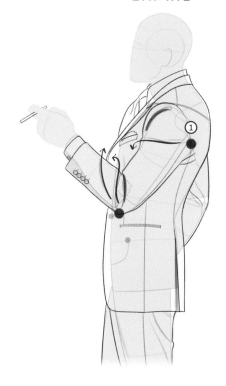

완성

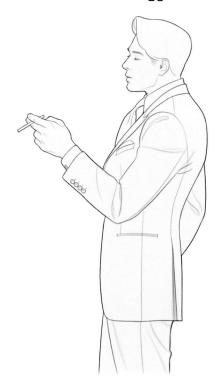

① 팔을 앞으로 움직이면 겨드랑이 뒤쪽에서
힘을 받게 됩니다.

TIP

트임이 있는 재킷의 경우 그림자를 넣어줍니다.

측면 - ❹ 팔을 앞으로 올리는 연속 동작

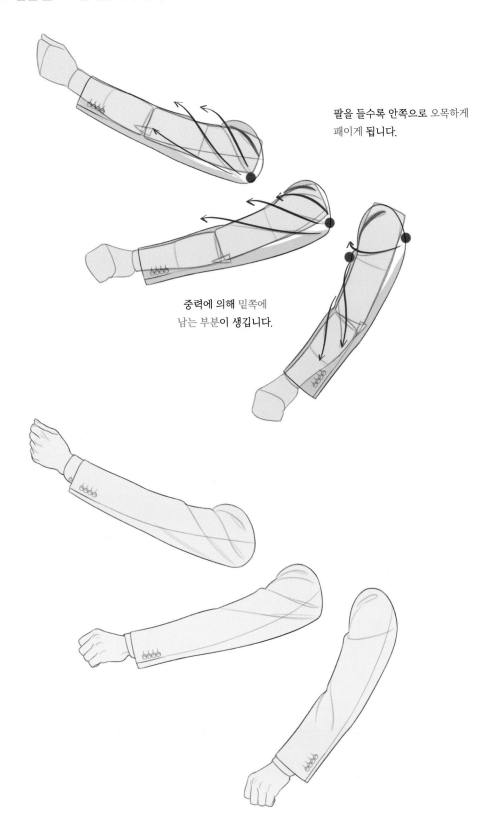

팔을 들수록 안쪽으로 오목하게
패이게 **됩니다.**

중력에 의해 밑쪽에
남는 부분이 생깁니다.

후면 – ❶ 주름

팔을 뒤로 했을 때 소매와 몸통에
움푹 패인 주름이 생깁니다.

소매와 몸통을 연결하는 재봉선은
둥글게 그려줍니다.

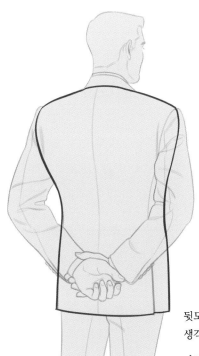

뒷모습을 그릴 때에도, 보이지 않는 부분의 실루엣을
생각해가며 그려줍니다.

자연스러운 형태가 나오는 데에 도움이 됩니다.

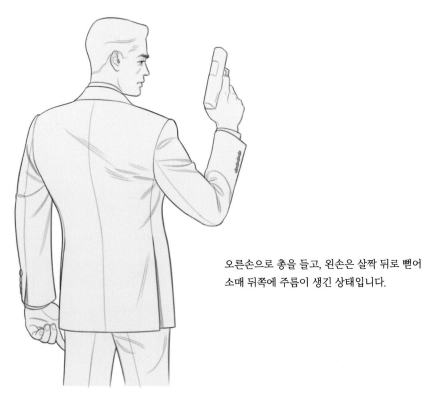

오른손으로 총을 들고, 왼손은 살짝 뒤로 뻗어
소매 뒤쪽에 주름이 생긴 상태입니다.

팔을 들면서 한쪽 견갑골이 움직였기 때문에
양쪽 견갑골 사이의 원단이 당겨집니다.

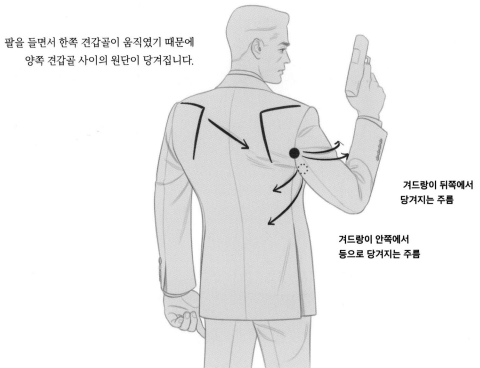

겨드랑이 뒤쪽에서
당겨지는 주름

겨드랑이 안쪽에서
등으로 당겨지는 주름

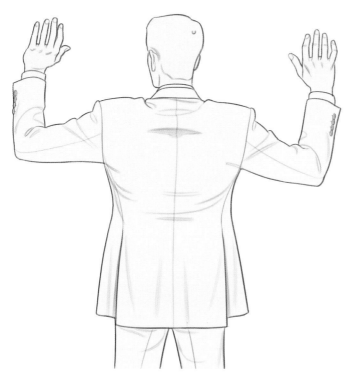

어깨가 들렸기 때문에
칼라 밑부분이 오목하게 들어가고,
원단이 뜨면서 그림자가 생깁니다.

양 손을 들면서 어깨가 함께 들리고
재킷 몸통도 전체적으로 들리며 기장이 짧아 보입니다.

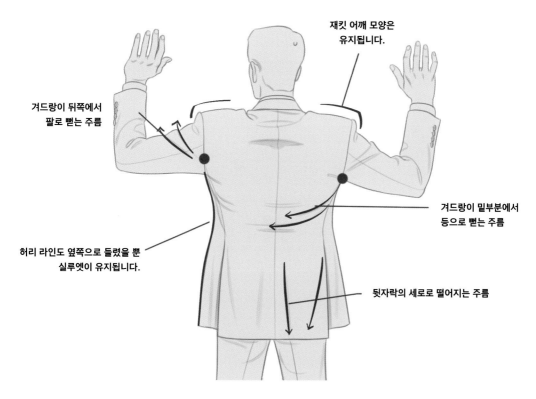

재킷 어깨 모양은
유지됩니다.

겨드랑이 뒤쪽에서
팔로 뻗는 주름

겨드랑이 밑부분에서
등으로 뻗는 주름

허리 라인도 옆쪽으로 들렸을 뿐
실루엣이 유지됩니다.

뒷자락의 세로로 떨어지는 주름

팔꿈치 주름

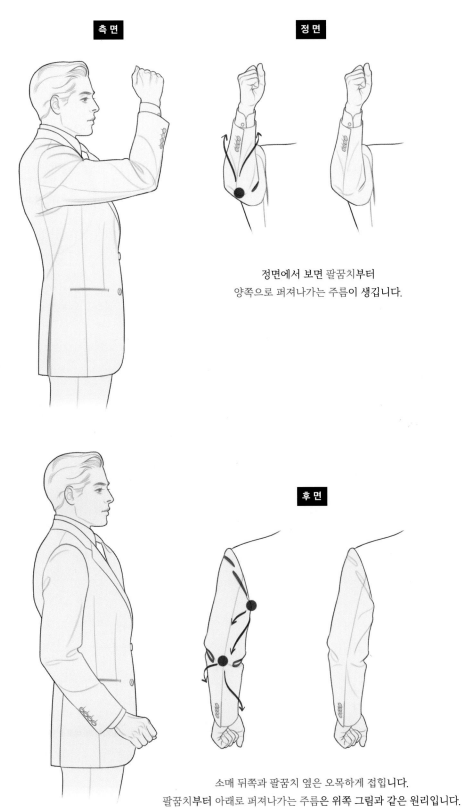

정면에서 보면 팔꿈치부터
양쪽으로 퍼져나가는 주름이 생깁니다.

후 면

소매 뒤쪽과 팔꿈치 옆은 오목하게 접힙니다.
팔꿈치부터 아래로 퍼져나가는 주름은 위쪽 그림과 같은 원리입니다.

다양한 포즈들 - ❶ 트럼펫을 부는 포즈

단추는 잠근 상태로,
상체를 뒤로 젖힌 포즈입니다.

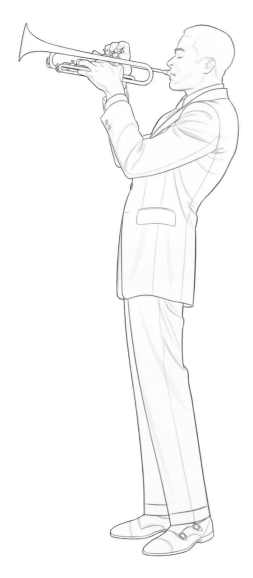

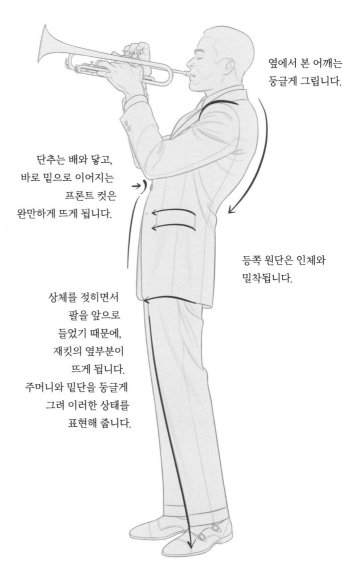

옆에서 본 어깨는
둥글게 그립니다.

단추는 배와 닿고,
바로 밑으로 이어지는
프론트 컷은
완만하게 뜨게 됩니다.

등쪽 원단은 인체와
밀착됩니다.

상체를 젖히면서
팔을 앞으로
들었기 때문에,
재킷의 옆부분이
뜨게 됩니다.
주머니와 밑단을 둥글게
그려 이러한 상태를
표현해 줍니다.

다리는 트라우저의 뒤쪽 원단에 밀착되어 있어,
앞쪽은 다림선대로 깔끔하게 떨어집니다.

물건을 주우려 상체를 숙여
팔을 뻗은 포즈입니다.

——————— **어깨 재봉선의 끝과 끝을 이은 선**

·················· **위의 선과 평행한 점선**

빨간 점으로 표시한 칼라 끝과 라펠 끝을
점선에 맞추어 그립니다.

어깨 실루엣은 보이지 않는 곳까지 생각하며
이어지도록 그립니다.

허리에 움푹 패인 주름이
생깁니다.

몸통과 소매의 재봉선은
화살표 모양대로 둥글게
그립니다.

뒷자락은 조금 뜨게 됩니다.

소매 밑단도 둥글게 그려
입체감을 줍니다.

무릎을 뒤로 굽힌데다, 접힌 다림선때문에
밑단 라인은 뾰족하게 보이게 됩니다.

다양한 포즈들 – ❸ 지휘하는 포즈

팔을 올렸기 때문에
재킷 어깨가 들립니다.

손이 앞으로 향하면,
팔이 단축되어 보이기 때문에,
소매 밑단은
둥글게 그립니다.

단추에서 팔까지 이어지는 큰 흐름이 생깁니다.
잔주름은 방향에 맞추어 그려줍니다.

재킷 몸통 실루엣은
유지됩니다.

재킷 어깨가 들린 만큼
밑단도 위로 들립니다.

다리를 옆으로 짚어
생기는 주름입니다.

양쪽 팔을 들고, 상체는 옆으로 살짝 기울어진 포즈입니다.
재킷 단추는 잠근 상태입니다.

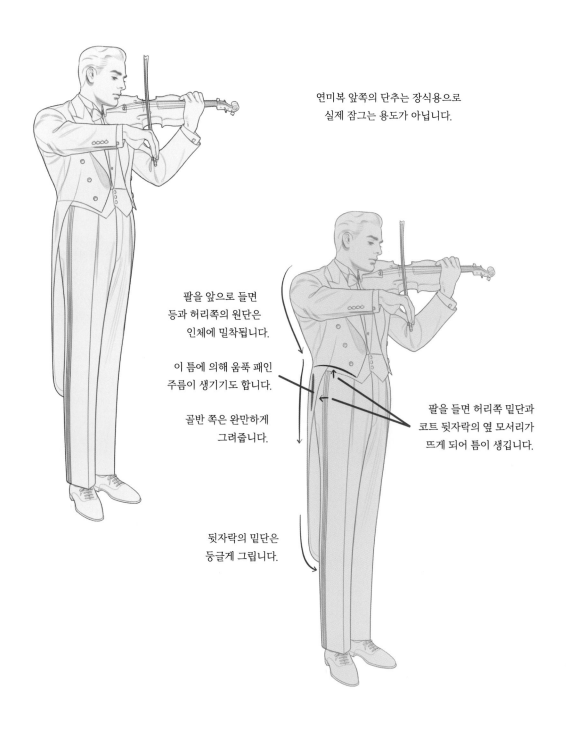

연미복 앞쪽의 단추는 장식용으로
실제 잠그는 용도가 아닙니다.

팔을 앞으로 들면
등과 허리쪽의 원단은
인체에 밀착됩니다.

이 틈에 의해 움푹 패인
주름이 생기기도 합니다.

골반 쪽은 완만하게
그려줍니다.

팔을 들면 허리쪽 밑단과
코트 뒷자락의 옆 모서리가
뜨게 되어 틈이 생깁니다.

뒷자락의 밑단은
둥글게 그립니다.

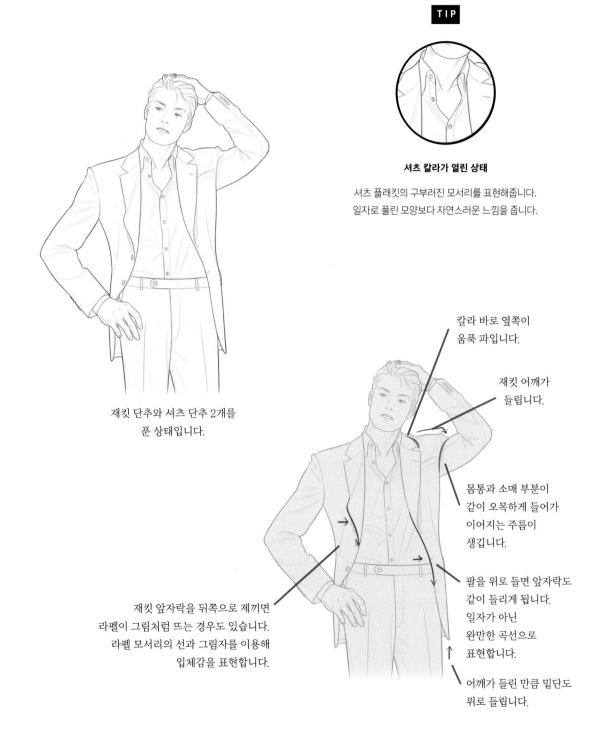

셔츠 칼라가 열린 상태

셔츠 플래킷의 구부러진 모서리를 표현해줍니다.
일자로 풀린 모양보다 자연스러운 느낌을 줍니다.

재킷 단추와 셔츠 단추 2개를
푼 상태입니다.

칼라 바로 옆쪽이
움푹 파입니다.

재킷 어깨가
들립니다.

몸통과 소매 부분이
같이 오목하게 들어가
이어지는 주름이
생깁니다.

팔을 위로 들면 앞자락도
같이 들리게 됩니다.
일자가 아닌
완만한 곡선으로
표현합니다.

어깨가 들린 만큼 밑단도
위로 들립니다.

재킷 앞자락을 뒤쪽으로 제끼면
라펠이 그림처럼 뜨는 경우도 있습니다.
라펠 모서리의 선과 그림자를 이용해
입체감을 표현합니다.

다양한 포즈들 - ❻ 상대의 손등에 키스하는 포즈

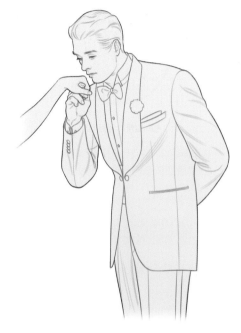

TIP

셔츠와 재킷 칼라

고개를 숙이면 셔츠와 재킷 칼라는
조금 뜨게 됩니다.

허리와 고개를 살짝 숙이고 한 손은 뒤로,
다른 한 손은 상대의 손을 잡고 있습니다.

표시한 선과 같이 어깨 실루엣과 재봉선을 그립니다.
반측면 각도에서 본 어깨는 정면보다 둥글게 보입니다.

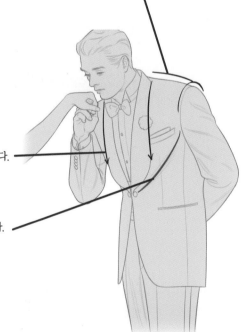

몸통 입체감에 맞추어 완만하게 그립니다.

허리를 숙였기 때문에 가슴 부분 안쪽이 뜨게 됩니다.
빈 공간에 의해 생긴 움푹 들어간 느낌을 살립니다.

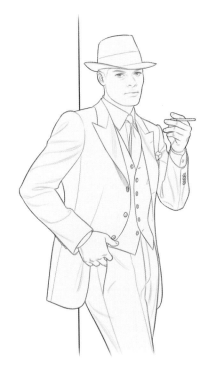

재킷의 소매 트임

옷의 모서리나 트임이 겹치는 부분의 두께감을 살려줍니다.
단추가 너무 커지거나 작게 그리지 않도록 주의합니다.

반측면 각도에서는 칼라의 모서리도
어깨의 입체감에 맞추어 둥글게 그려줍니다.

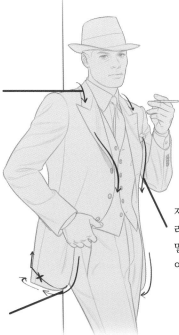

재킷 단추를 풀었을 때
라펠 모서리는 자연스럽게
말려 프론트 컷까지
이어지도록 그립니다.

프론트 컷에 이어 밑단은 평평해보이도록 그립니다.
빨간색 화살표처럼 위로 올라가게
그리지 않도록 주의합니다.

트라우저 ❶ 튜토리얼

①

기본 실루엣에서 시작합니다.

②

바지 벨트 위치와 기장을 결정합니다.
주황색 점선 표시와 같이 원하는 높이로 변경할 수 있습니다.

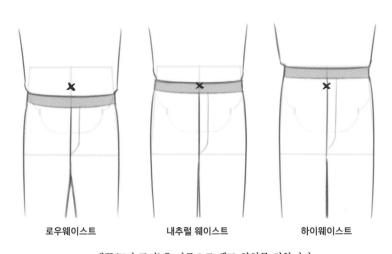

로우웨이스트 내추럴 웨이스트 하이웨이스트

배꼽(X자 표시)을 기준으로 벨트 위치를 정합니다.

남성복 하의를 뜻하는 트라우저TROUSERS는 영국에서 사용하는 명칭입니다. 미국에서는 팬츠PANTS라고 합니다.

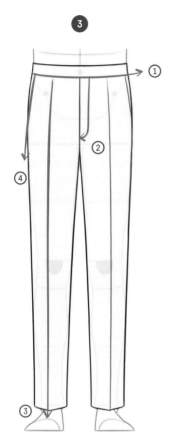

화살표대로 ① 바지 벨트, ② 여밈 재봉선과
앞쪽의 ③ 다림선, ④ 주머니를 그려줍니다.

단추, 벨트 루프를 그려주면 완성
턱 개수를 늘리거나 주머니 디자인을 변경하는 등
취향에 따라 변형해 그릴 수 있습니다.

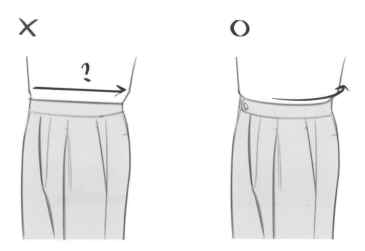

허리를 납작한 원기둥이라 생각하며 둥글게 그립니다.

트라우저 ❷ 튜토리얼

바 지 핏 종 류

테이퍼드	스트레이트	옥스퍼드 박스	트라페즈
TAPERED	STRAIGT	OXFORD BOX	TRAPEZ
발목으로 갈수록 통이 좁아짐	일자로 떨어짐	전체적으로 통이 넓음	발목으로 갈수록 통이 넓어짐

옆 에 서 본 모 습

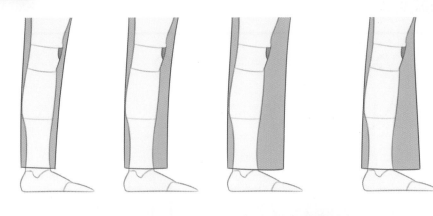

바지의 통이 넓어질수록 남는 공간은 바지 앞쪽인
발등 방향으로 생기게 됩니다.

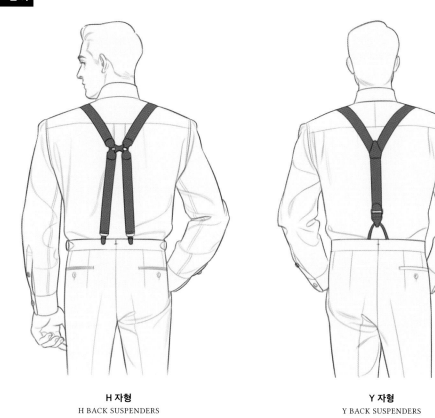

H 자형
H BACK SUSPENDERS

Y 자형
Y BACK SUSPENDERS

서 스 펜 더 고 정 방 식

클립 고정
CLIP-ON

허리 밴드를 클립으로 집어 고정하는 방식입니다.
밴드에 단추가 없어도 사용할 수 있습니다.

단추 고정
BUTTON-ON

허리 밴드의 안쪽 혹은 겉쪽에 달린 단추에 고정하는 방식입니다.
단추가 없는 트라우저에는 착용할 수 없습니다.

트라우저 주름

옷 주름 원리 재킷과 마찬가지로 정자세에서 벗어나면 주름이 생기게 됩니다.
옷 구조와 관절의 움직임에 따라 생기는 주름을 각각 구별하여 그려줍니다.

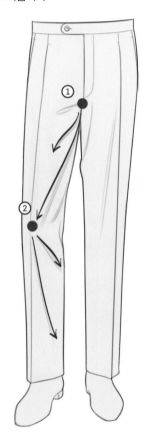

① 사타구니의 재봉선에서 당겨지는 주름입니다.
옷 구조에 의해 생깁니다.

② 무릎 관절에 의해 생기는 주름입니다.

■ **힘 받는 부분**(주름의 시작점)

■ 인체와 원단 사이의 남는 공간

■ **옷주름**

■ 오목하게 접힌 부분

트라우저 기장에 따른 주름

노 브레이크
NO BREAK

주름 없이 깔끔하게 떨어집니다.

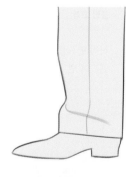

하프 브레이크
HALF BREAK

구두에 살짝 걸친 듯한
느낌입니다.

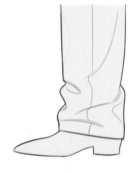

너무 긴 기장

일부러 긴 바지를 그리는 게 아니라면
발목에 많은 주름을 넣는 것은 피합니다.

주름 원리와 주의 사항

바지 여밈을 너무 짧게 그리지 않도록 주의합니다.

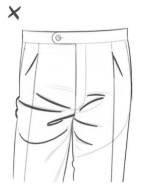

턱이 지나치게 벌어지거나 관절 부위에 끼는 듯한
주름은 피합니다.

관절 부위가 끼는 듯한 주름은
주로 청바지에서 찾아볼 수 있습니다.

주름 자국을 통해 구김이 생기는 소재를
표현할 수 있습니다.

정면 - 짝다리

인물을 그릴 때 뻣뻣하게 서 있는 인물보다는 어딘가 기대 서 있거나, 짝다리를 짚어 더욱 자연스러워 보이는 포즈를 그리는 경우가 많습니다. 이러한 포즈를 그릴 때 옷주름까지 자연스럽게 표현하는 방법을 알아봅시다.

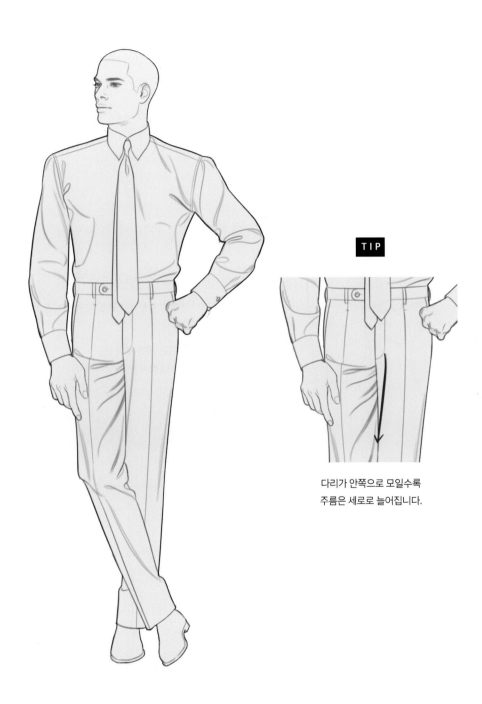

TIP

다리가 안쪽으로 모일수록
주름은 세로로 늘어집니다.

인체 도형

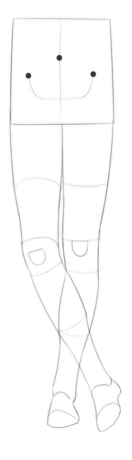

실루엣 / 옷주름

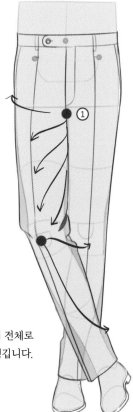

① 사타구니의 재봉선에서 허벅지 전체로
퍼져나가는 주름이 생깁니다.

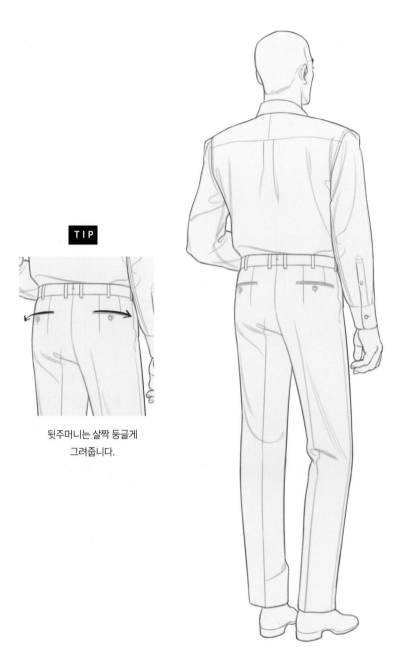

뒷주머니는 살짝 둥글게
그려줍니다.

인체 도형

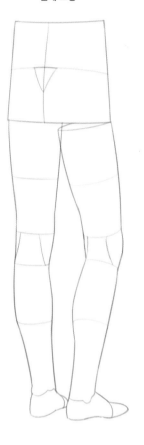

실루엣 / 옷주름

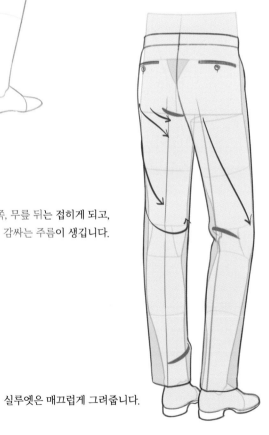

엉덩이 밑쪽, 무릎 뒤는 접히게 되고,
허벅지를 길게 감싸는 주름이 생깁니다.

실루엣은 매끄럽게 그려줍니다.

정면 - 앉은 포즈

트라우저를 착용하고 앉으면 원단과 인체가 밀착되고, 자연스레 남는 공간이 생겨 옷 자체의 실루엣과 다리의 굴곡이 혼합
되어 나타납니다. 인체 도형과 옷 구조를 함께 생각하며 그려야 합니다.

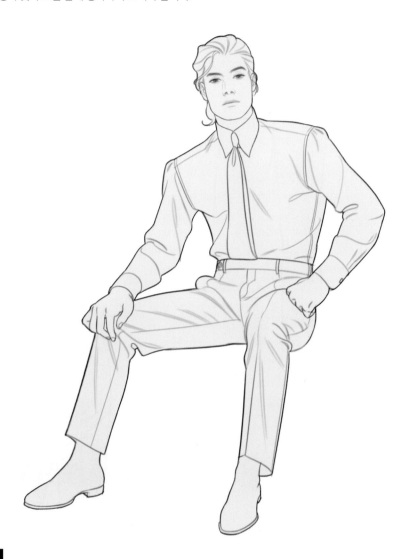

TIP

앉으면 주머니가
볼록하게 올라옵니다.

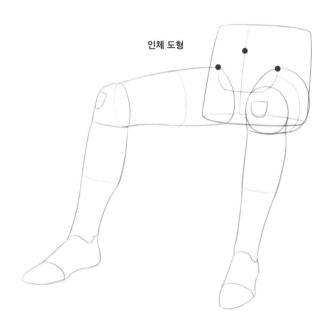

인체 도형

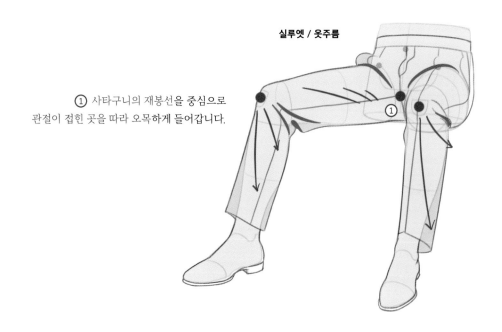

실루엣 / 옷주름

① 사타구니의 재봉선을 중심으로 관절이 접힌 곳을 따라 오목하게 들어갑니다.

반측면 – 다리 꼬고 앉은 포즈

다리를 꼬고 앉은 포즈를 반측면에서 바라본 그림입니다.

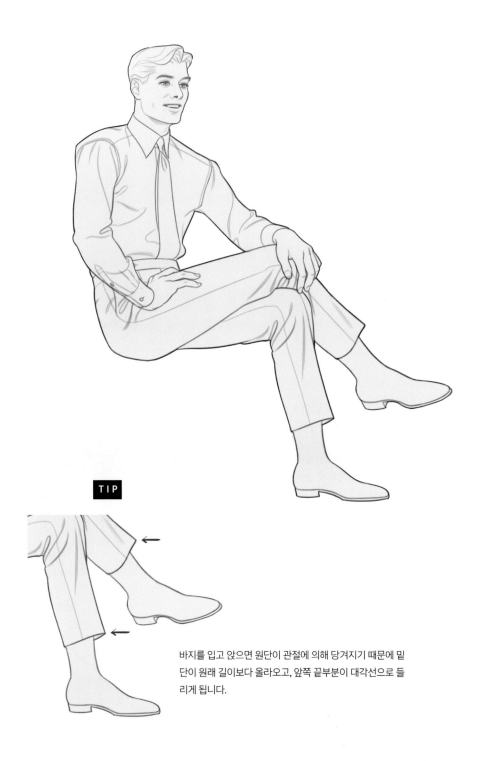

TIP

바지를 입고 앉으면 원단이 관절에 의해 당겨지기 때문에 밑단이 원래 길이보다 올라오고, 앞쪽 끝부분이 대각선으로 들리게 됩니다.

인체 도형

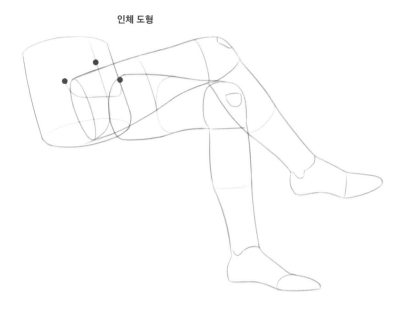

실루엣 / 옷주름

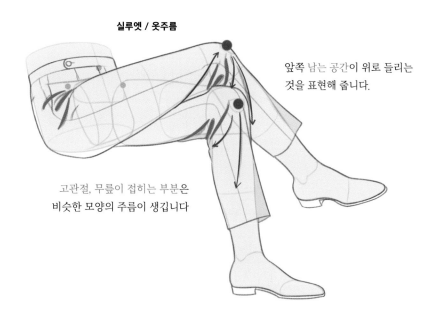

앞쪽 남는 공간이 위로 들리는
것을 표현해 줍니다.

고관절, 무릎이 접히는 부분은
비슷한 모양의 주름이 생깁니다

인체 도형

완성

실루엣 / 웃주름

사타구니에서 허벅지
앞쪽으로 향하는 주름

허벅지 앞쪽의 남는 공간때문에
다림선을 중심으로 길게 늘어지는 주름

무릎에서 밑으로
늘어지는 주름

인체 도형

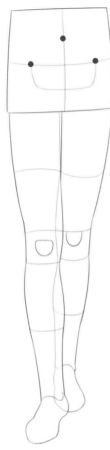

완성

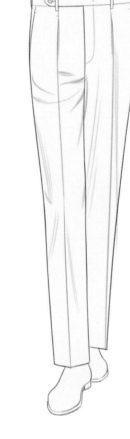

실루엣 / 옷주름

고관절을 살짝 앞으로 향했기 때문에
둥글게 감기는 주름이 생깁니다.

다리를 안쪽으로 모았을 때
흔히 나타나는 주름 유형입니다.
사타구니 옆쪽에서 시작해
안쪽으로 길게 늘어지는 주름입니다.

무릎에서 밑으로
향하는 주름

다리 앞쪽의 빈 공간에 의해
다림선에서부터 밑으로 늘어지는 주름

인체 도형

완성

실루엣 / 옷주름

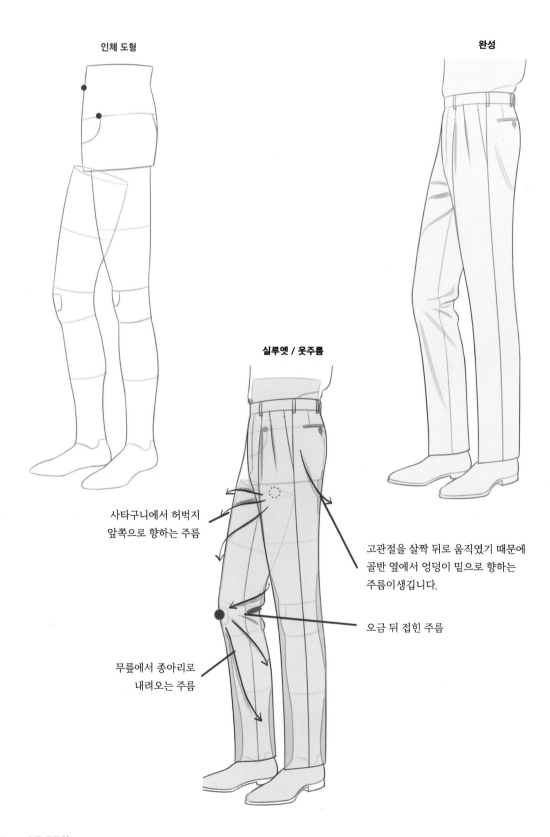

사타구니에서 허벅지
앞쪽으로 향하는 주름

고관절을 살짝 뒤로 움직였기 때문에
골반 옆에서 엉덩이 밑으로 향하는
주름이생깁니다.

오금 뒤 접힌 주름

무릎에서 종아리로
내려오는 주름

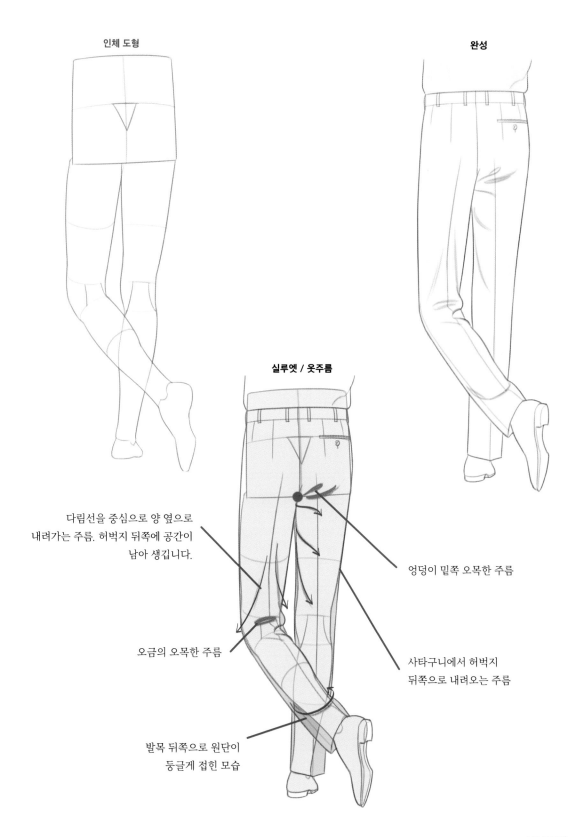

인체 도형

완성

실루엣 / 옷주름

다림선을 중심으로 양 옆으로
내려가는 주름. 허벅지 뒤쪽에 공간이
남아 생깁니다.

오금의 오목한 주름

발목 뒤쪽으로 원단이
둥글게 접힌 모습

엉덩이 밑쪽 오목한 주름

사타구니에서 허벅지
뒤쪽으로 내려오는 주름

서 있는 포즈에 비해 복잡하기 때문에
인체 도형을 먼저 그린 뒤 도형 위에 옷을 입히는 식으로 그리면 좋습니다.

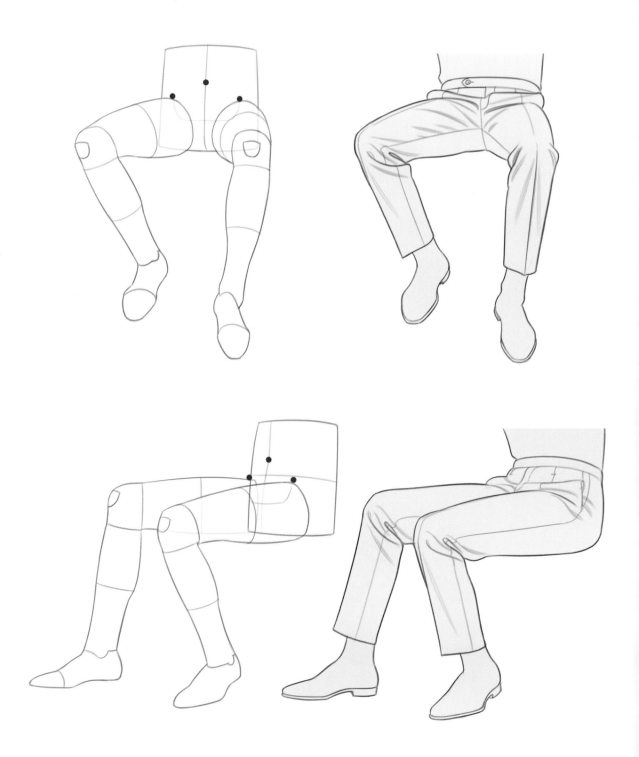

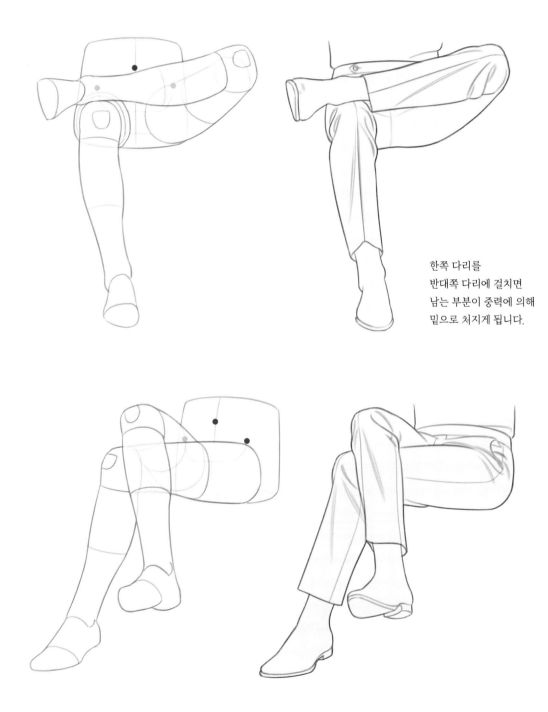

한쪽 다리를
반대쪽 다리에 걸치면
남는 부분이 중력에 의해
밑으로 처지게 됩니다.

드레스 셔츠 ❶ 튜토리얼

❶

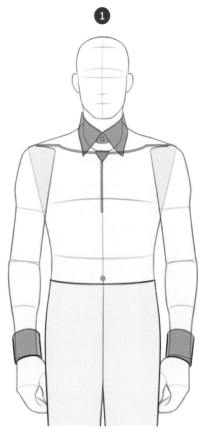

칼라와 커프스를 그려줍니다.

❷

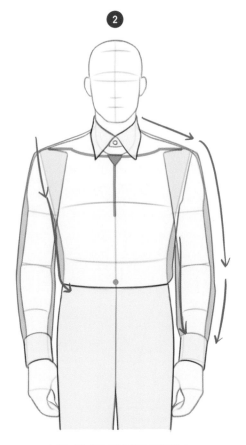

어깨는 인체의 굴곡대로 밀착되고,
팔 밑부분과 허리에 남는 공간이 생기게 됩니다.

이 공간을 생각하며 실루엣을 먼저 그려줍니다.

베럴 커프스는 타원형, 프렌치 커프스는 한쪽이
눌린 물방울 형태의 단면입니다.

어깨에 셔링(주름)이 있는 셔츠는 여유 공간이
생겨 어깨를 넓어 보이게 합니다.

드레스 셔츠란 슈트와 함께 착용하는 의상으로, 타이를 매고 밑단은 팬츠 허리 안에 넣어 입습니다.

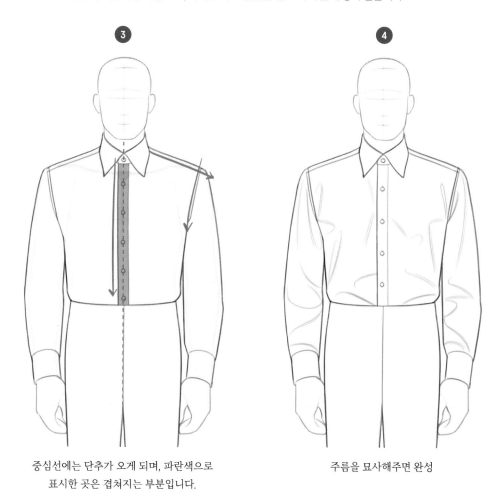

중심선에는 단추가 오게 되며, 파란색으로
표시한 곳은 겹쳐지는 부분입니다.

재킷과 마찬가지로 오른쪽이 위로 오도록 그립니다.

주름을 묘사해주면 완성

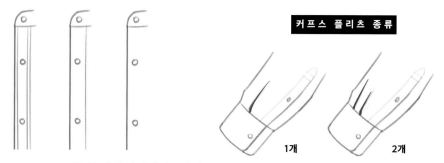

커프스 플리츠 종류

1개 2개

플래킷(plaket) 종류 ── 셔츠를 여밀 때 겹쳐지는 부분.
단춧구멍과 단추가 있는 곳을 발합니다. 스티치가 보
이는 것, 보이지 않는 것으로 분류할 수 있습니다.

안쪽에는 칼라 스탠드, 겉쪽은 칼라가 목을 감싼 형태입니다.

단추를 풀었을 때 모양

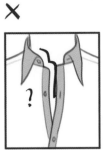 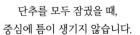

칼라 스탠드와 플래킷은 계단 모양이 아닙니다.

단추를 모두 잠궜을 때,
중심에 틈이 생기지 않습니다.

반측면 혹은 측면 각도를 그릴 때
몸통의 중심선을 먼저 파악해 그려줍니다.

정면에서는 고개가 돌아가도
칼라의 중심은 변하지 않습니다.

칼라 위 넥타이 그리기

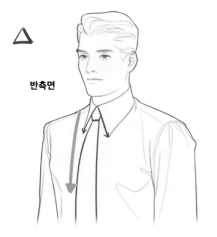

반측면

칼라가 직선으로 내려오고, 타이도 옷에
붙어있는 것 처럼 평면적입니다.

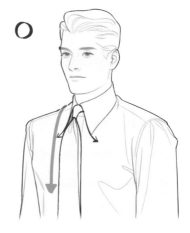

칼라의 라인을 곡선으로 그려주고,
타이는 매듭을 앞으로 띄운다는 느낌으로 그려줍니다.

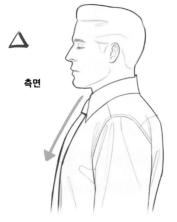

측면

타이를 위 반측면 그림처럼 그리게 되면,
측면에서 본 모습도 위 그림처럼
옷에 붙어있는 납작한 모습을 하게 됩니다.

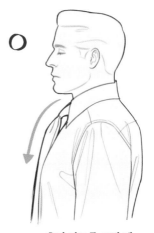

측면 각도를 그릴 때
매듭 바로 뒤쪽의 빈 공간을 표현해 줍니다.

TIP

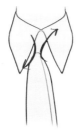

좌우가 비대칭인 곡선으로 그려줍니다.
대칭으로 그렸을 때 보다 자연스러워집니다.

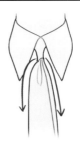

매듭 아래부분을 그림처럼
볼륨감있게 그려줍니다.

셔츠 주름

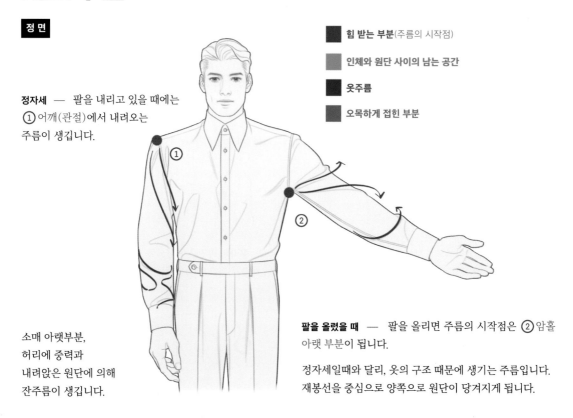

■ **힘 받는 부분**(주름의 시작점)

■ **인체와 원단 사이의 남는 공간**

■ **옷주름**

■ **오목하게 접힌 부분**

정자세 — 팔을 내리고 있을 때에는
① 어깨(관절)에서 내려오는
주름이 생깁니다.

소매 아랫부분,
허리에 중력과
내려앉은 원단에 의해
잔주름이 생깁니다.

팔을 올렸을 때 — 팔을 올리면 주름의 시작점은 ② 암홀
아랫 부분이 됩니다.

정자세일때와 달리, 옷의 구조 때문에 생기는 주름입니다.
재봉선을 중심으로 양쪽으로 원단이 당겨지게 됩니다.

측 면

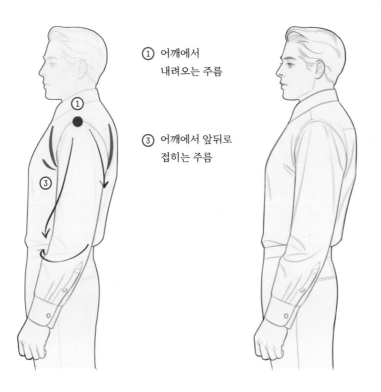

① 어깨에서
 내려오는 주름

③ 어깨에서 앞뒤로
 접히는 주름

소매 주름

정 면

셔츠 소매에서는 아래 그림과 같은 옷주름 모양이 흔하게 나타납니다.

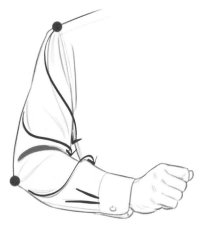 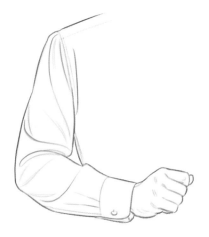

셔츠는 재킷과 달리, 칼라와 커프스를 제외하면
옷 자체에 빳빳한 부분이 없기 때문에
인체의 관절이 주름의 시작점이 됩니다.

주 의 사 항

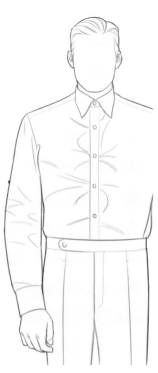

단추 주변에 생기는 주름, 짧게 끊기는 주름은
그림을 어색하게 만듭니다.

어색한 주름의 예

정면 - ❶ 허리를 짚은

인체 도형

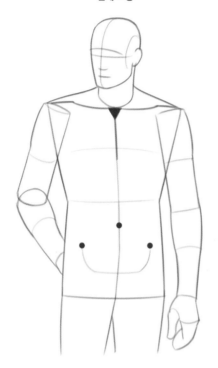

실루엣 / 옷주름

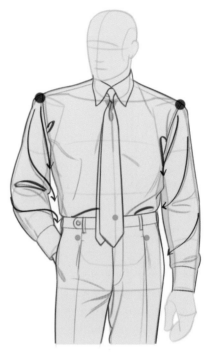

바지에 넣은 부분, 가슴 옆쪽은
오목하게 접히게 됩니다.

완성

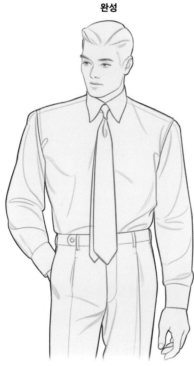

넥타이를 그릴 땐 양쪽으로 오목한 곡선을 사용하고,
중심에 딤플(접혀서 오목하게 패인 부분)을
그려주면 훨씬 자연스럽습니다.

정면 – ❷ 팔을 좌우로 움직이는

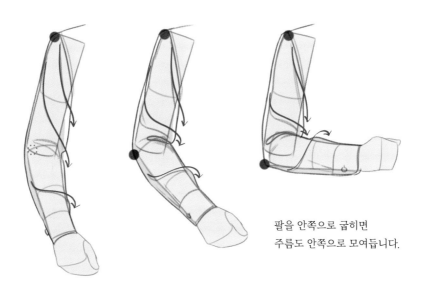

팔을 안쪽으로 굽히면
주름도 안쪽으로 모여듭니다.

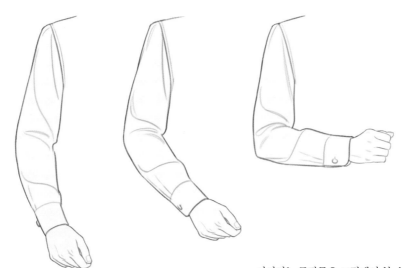

이어지는 동작들은 그림에서 볼 수 있듯,
힘 받는 부분이나 주름의 방향이 바뀌지 않습니다.

정면 - ❸ 허리를 짚은 포즈

인체 도형

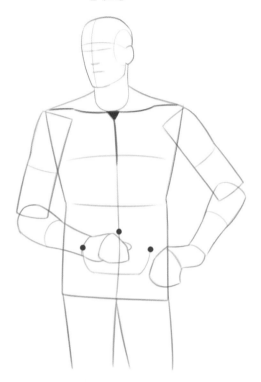

실루엣 / 옷주름

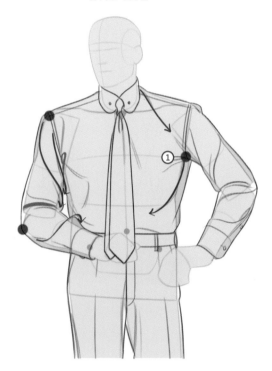

① 팔을 들면 겨드랑이에서 몸통으로
내려오는 주름이 생깁니다.

완성

TIP

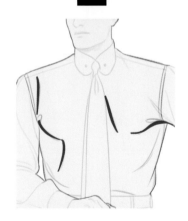

몸통 주름은 인물의 체형, 포즈의 변화,
원단의 특성에 따라 불규칙하게 나타납니다.

사진이나 영상, 실제 모습을 잘 관찰하고
그리는 것이 좋습니다.

정면 - ❹ 팔꿈치를 굽히는 연속동작

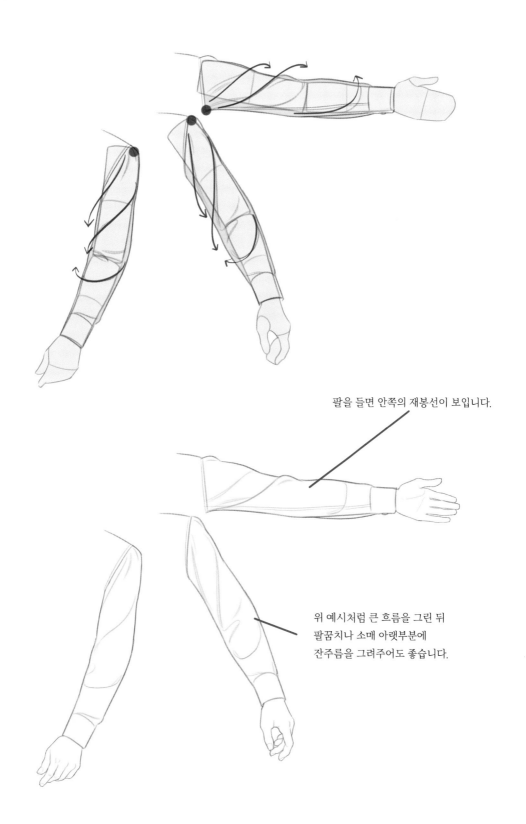

팔을 들면 안쪽의 재봉선이 보입니다.

위 예시처럼 큰 흐름을 그린 뒤
팔꿈치나 소매 아랫부분에
잔주름을 그려주어도 좋습니다.

측면 - ❶ 물건을 손에 든 포즈

인체 도형

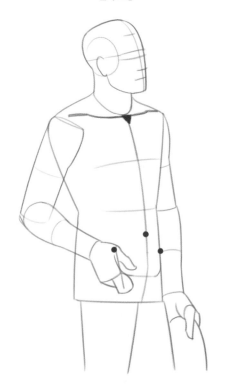

실루엣 / 옷주름

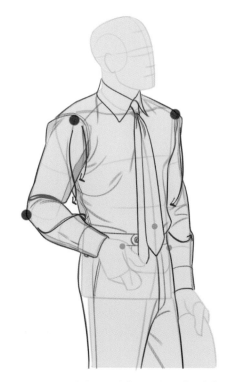

화살표를 따라 주름을 그려줍니다.

완성

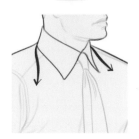

목 뒤에서 앞으로 돌아나오는 주름이
생기기도 합니다.

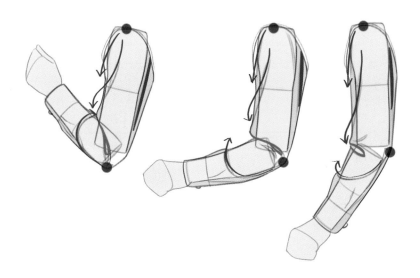

팔 뒤쪽의 공간이 남아 일자 주름이 생깁니다.
여유공간 없이 딱 맞는 셔츠라면 생기지 않습니다.

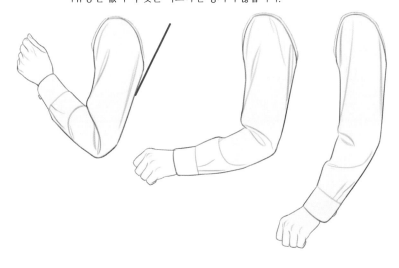

측면 – ❸ 옷을 손에 든 포즈

인체 도형

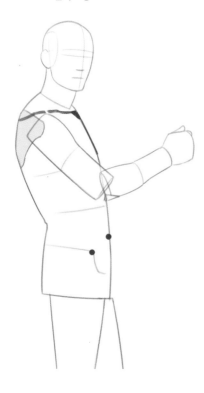

실루엣 / 옷주름

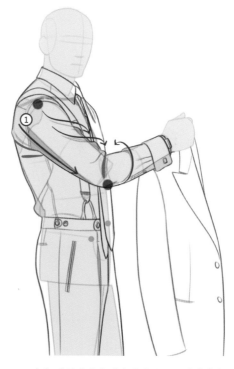

어깨, 팔꿈치에서 시작해 안쪽으로 감깁니다.
① 팔 아래쪽 원단이 남는 부분에 일자 주름이 생깁니다.

완성

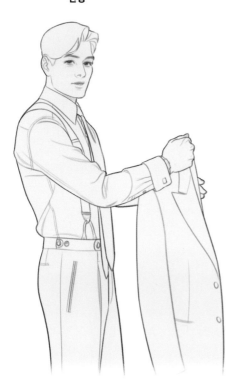

TIP

팔을 앞으로 움직이면 원단이 등에 붙게 되고
겨드랑이로 모이는 주름이 생깁니다.

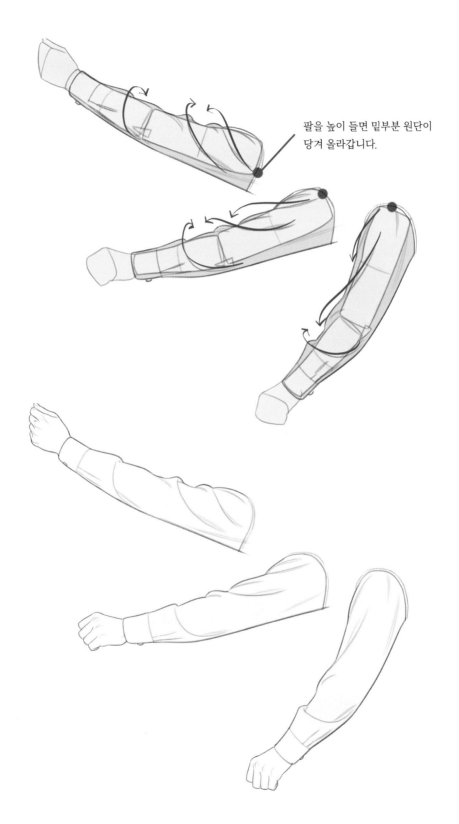

팔을 높이 들면 밑부분 원단이
당겨 올라갑니다.

팔꿈치 주름

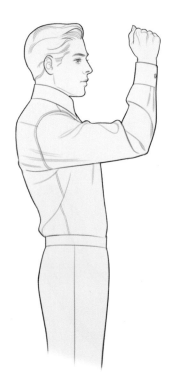

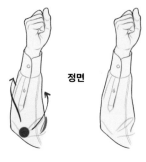

정면

정면에서 보면 팔꿈치부터 양쪽으로
퍼져나가는 주름이 생깁니다.
재킷주름과 비슷합니다.

측면

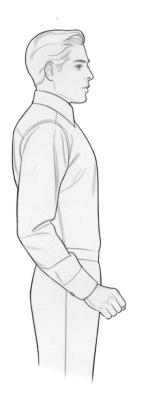

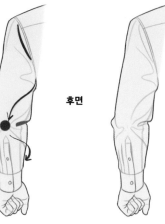

후면

팔을 올렸을 때의 예시와 원리는
재킷 주름과 같습니다.

후면

인체 도형

실루엣 / 옷주름

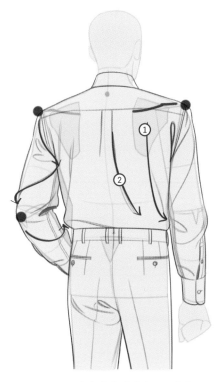

등에서 가장 튀어나온 부분인
① 견갑골에서 아래로 떨어지는 주름,
② 요크에서 이어져 내려오는 주름이 생깁니다.

완성

TIP

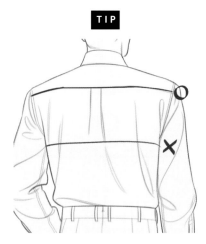

요크 재봉선은 견갑골 위쪽으로 지나갑니다.
견갑골 아래로 그리지 않도록 주의합니다.

베스트 ❶ 싱글 5버튼 베스트

❶

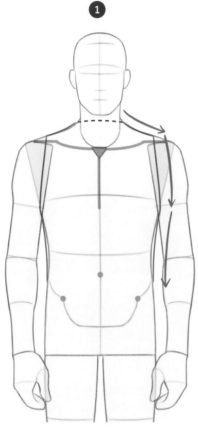

실루엣을 먼저 그립니다.
어깨, 암홀, 허리를 화살표대로 그려줍니다.

❷

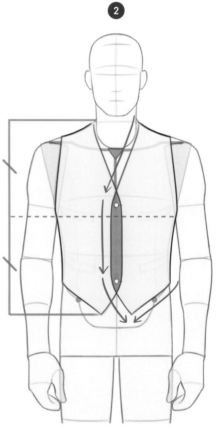

첫 번째와 마지막 단추 위치를 먼저 정합니다.
단추 위치에 맞추어 여밈과 밑단을 그려줍니다.

×　○

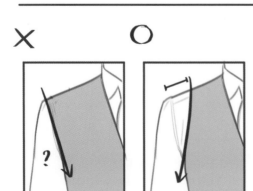

베스트의 암홀은 어깨 끝부분이
안쪽으로 패여있는 모양입니다.

×　○

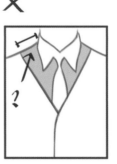

네크라인과 셔츠 칼라 사이에
공간이 남지 않게 그립니다.

영국식으로는 웨이스트코트WAISTCOAT라 부릅니다. 단추나 주머니 개수, 칼라나 밑단 디자인을 다양하게 조합할수 있습니다.

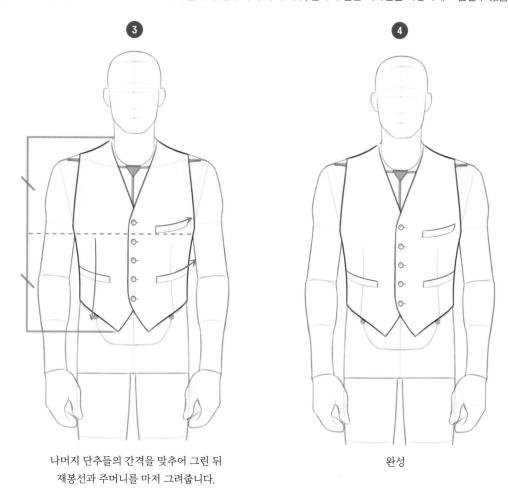

나머지 단추들의 간격을 맞추어 그린 뒤
재봉선과 주머니를 마저 그려줍니다.

완성

주머니는 화살표 모양대로 살짝 돌아가는 느낌으로
그리면 몸통의 입체감을 더욱 살릴 수 있습니다.

베스트의 길이를 변경할 수 있습니다.(X 표시는 배꼽)

❷ 숄 칼라 더블 베스트

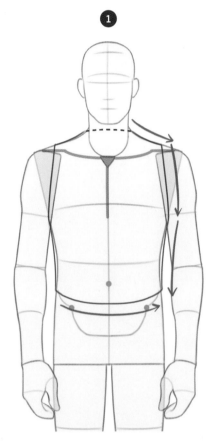

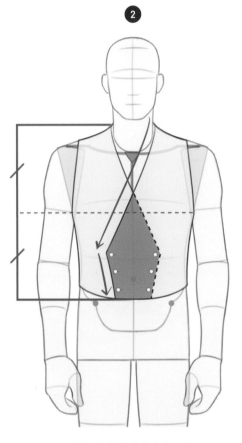

싱글베스트 1번 단계에서 밑단만 둥글게 그려줍니다.

단추 위치를 먼저 잡아준 뒤,
화살표를 따라 여밈을 그려줍니다.

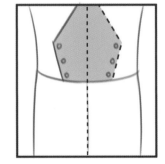

단추 사이의 간격이 달라지면 겹치는 범위도 달라집니다.

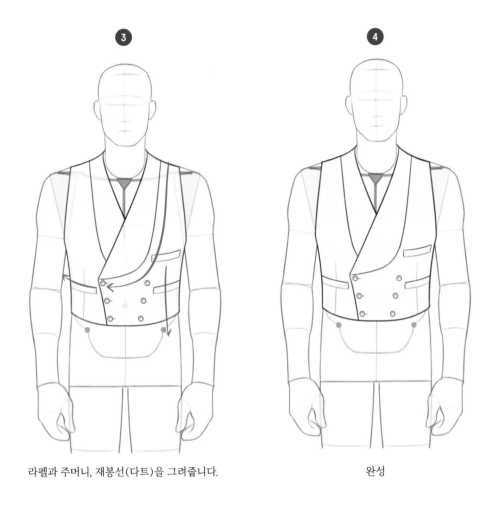

③ 라펠과 주머니, 재봉선(다트)을 그려줍니다.

④ 완성

베스트의 네크라인과 라펠 디자인은 다양합니다.

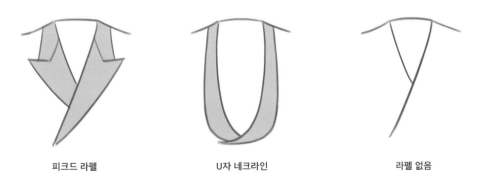

피크드 라펠

U자 네크라인

라펠 없음

주의 사항

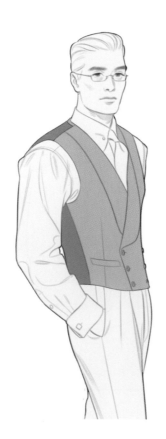

측면, 반측면 각도를 그릴 때,
베스트 암홀을 화살표 방향과 같이 둥글게 그립니다.

어깨 끝(셔츠 재봉선)과 암홀 모서리와의 간격도
주의해줍니다.

옆솔기선 끝이 트여있는 베스트 디자인도
찾아볼 수 있습니다.

트여있는 모습을 표현해줍니다.

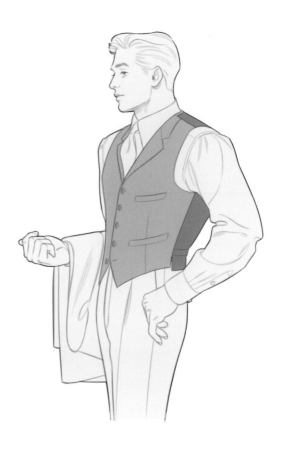

앉은 포즈

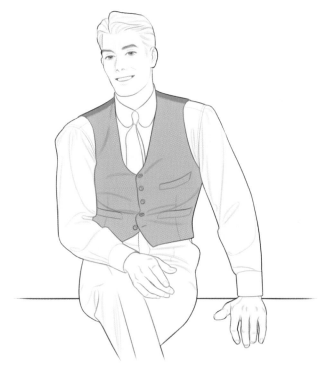

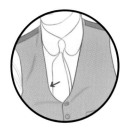

허리를 구부려 앉으면
네크라인이 앞으로 뜨게 됩니다.

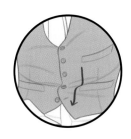

베스트의 허리 부분은
계단식으로 접힙니다.

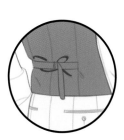

스트랩을 조이면 그 주변으로 주름이 생깁니다.

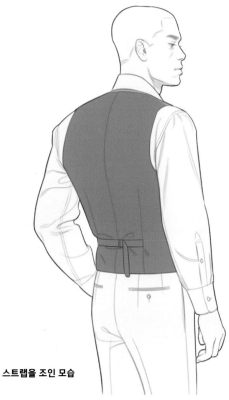

스트랩을 조인 모습

포멀웨어

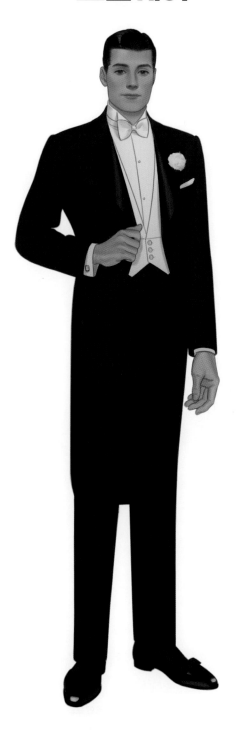

모닝 코트 착용 순서와 옵션 - ❶ 셔츠 & 타이

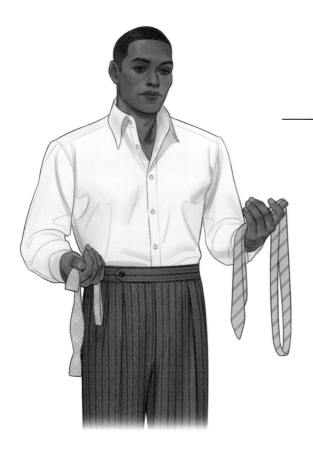

레귤러 칼라 또는 윙 칼라 셔츠를 착용합니다.

레귤러 칼라

윙 칼라

타이 (tie)

넥타이, 보타이, 애스콧 타이 모두 사용할 수 있습니다.

넥타이는 레귤러 칼라, 애스콧 타이는 윙 칼라에 어울리며 보타이는 어느 쪽이든 상관없이 착용할 수 있습니다.

은회색이 일반적인 색상이며 이외에도 다양한 컬러와 패턴이 사용됩니다.

❷ 셔츠 색상과 패턴

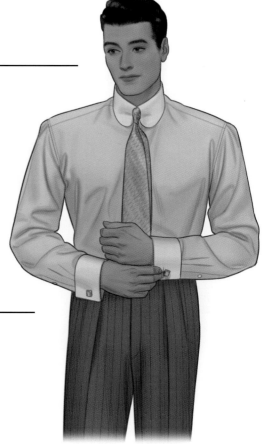

셔 츠 색 상

클래식한 색상인 파랑을 비롯해 분홍, 노랑, 녹색 등
여러 색상이 사용되고,

스트라이프나 체크 등의 패턴을 넣을 수도 있습니다.

셔 츠 종 류

윈체스터 셔츠
WINCHESTER SHIRT

몸통과 소매는 무늬가 있거나 흰색 이외의 단색 소재
이며, 칼라는 흰색인 셔츠입니다. 커프스도 함께 흰
색으로 적용할 수 있습니다.

드레시한 셔츠 중 하나로, 모닝코트 차림에는 이 셔츠를 착용합니다.

❸ 베스트 & 트라우저

예시 그림처럼 싱글베스트나 더블베스트 또한 착용할 수 있습니다.

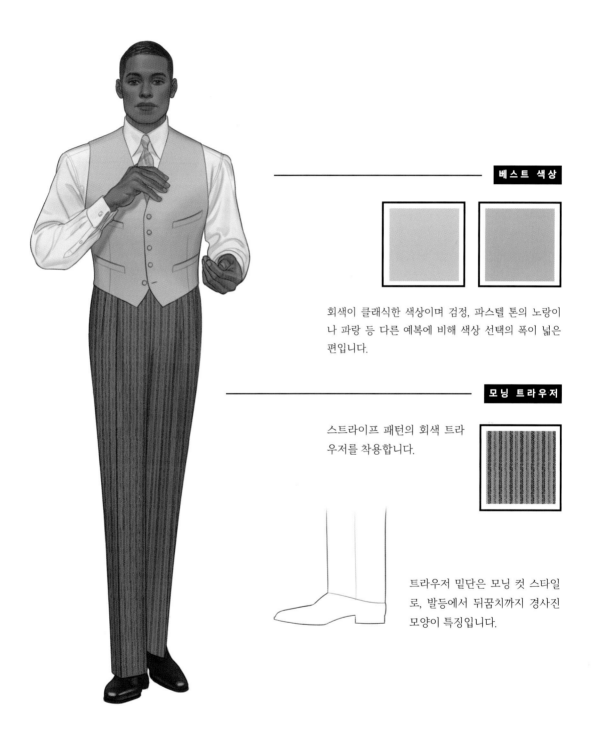

베스트 색상

회색이 클래식한 색상이며 검정, 파스텔 톤의 노랑이나 파랑 등 다른 예복에 비해 색상 선택의 폭이 넓은 편입니다.

모닝 트라우저

스트라이프 패턴의 회색 트라우저를 착용합니다.

트라우저 밑단은 모닝 컷 스타일로, 발등에서 뒤꿈치까지 경사진 모양이 특징입니다.

❹ 코트

모닝코트는 대게 검정색입니다. 프론트 컷은 밑단까지 이어져 사선으로 잘려 있으며
기장은 보통 무릎 조금 위쪽까지로 테일코트보다 짧습니다.

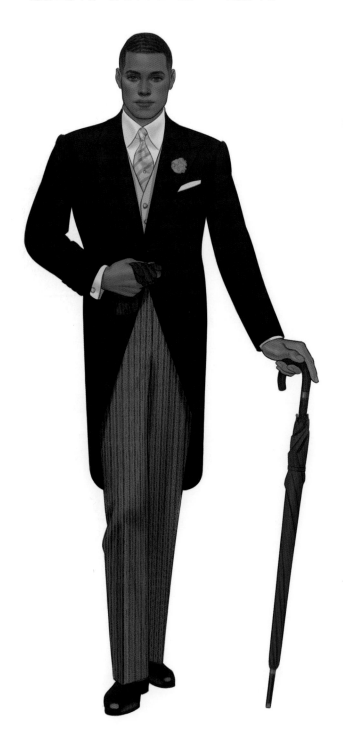

라펠

피크드 라펠 스타일이
사용됩니다.

단추

한 개의 단추가 달려 있습니다.

재봉선

허리 부분에 절개선이 있고
재봉선이 수직으로 내려오는 부분에
짧게 허리 다트가 들어가 있습니다.

액세서리 - ❶ 현대

부토니에, 포켓 스퀘어

전통적으로 부토니에(꽃)는 생화를 사용하여
라펠 홀에 꽂습니다.

포켓 스퀘어는 가슴주머니에 넣어 장식합니다.

 3포인트 폴드

 퍼프 폴드

 스트레이트 폴드

화이트 리넨 포켓 스퀘어

포켓 스퀘어를 접는 방식에는 제한이 없습니다.
예시 이외에도 많은 방법들이 있습니다.

스틱 타이 핀
STICK TIE PIN

타이 텍
TIE TACK

타이의 볼륨감을 살리고, 움직이지 않도록
셔츠와 고정시켜줍니다.

구두

검정색 옥스퍼드 구두*를 착용합니다.

*** 옥스퍼드**

끈이 달린 구두. 끈 구멍이 달린 가죽 부분이 몸통과 엮여있거
나 안쪽으로 들어간 스타일로, 폐쇄형 끈 구조가 특징인 영국
식 구두입니다.

액세서리 - ❷ 과거

현대에는 거의 사용하지 않지만, 과거에 쓰였던 액세서리들입니다.

디테처블 칼라

튜닉 셔츠에 고정해 사용한
탈부착이 가능한 칼라입니다.

베스트 슬립
WAISTCOAT SLIP

베스트 안쪽의 단추로 고정하며
흰색 코튼 원단으로 만들어집니다.

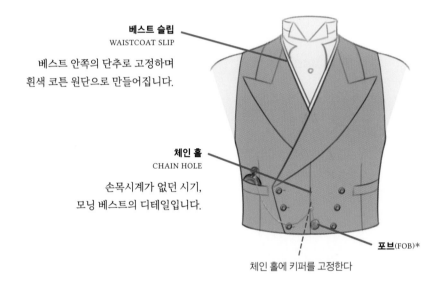

체인 홀
CHAIN HOLE

손목시계가 없던 시기,
모닝 베스트의 디테일입니다.

포브(FOB)*

체인 홀에 키퍼를 고정한다

포켓 워치
POCKET WATCH

키퍼
KEEPER

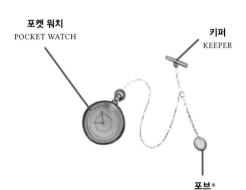

포켓 워치를 체인과 연결해 장식적 요소로도 사용했습니다.
중앙에 장식을 달 수도 있습니다.

* 시곗줄이 있는 시계에 달린 장식품

포브*
FOB

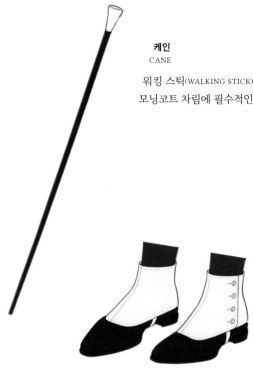

케인
CANE

워킹 스틱(WALKING STICK)이라고도 하며 1920년대까지
모닝코트 차림에 필수적인 액세서리였습니다.

스패츠
SPATS

구두를 덮는 짧은 각반으로 비는 곳이 없도록 꼭 맞게
착용합니다. 유행에 따라 패션 아이템으로 사용하기
도 하였습니다.

장갑
GLOVES

레몬 샤모아 글러브CHAMOIS GLOVE는 모닝코트 차림에 가장 정석적인 장갑입니다.
이외에도 회색을 비롯해 오프 화이트, 코냑, 버건디 색상의 장갑이 사용되었습니다.
베스트와 색상을 맞추기도 하였습니다.

그레이 펠트 탑 햇
GREY FELT TOP HAT

블랙 실크 탑 햇이 클래식하며,
대안으로 그레이 펠트 탑 햇을 착용할 수 있습니다.

예복 주의사항

모닝코트

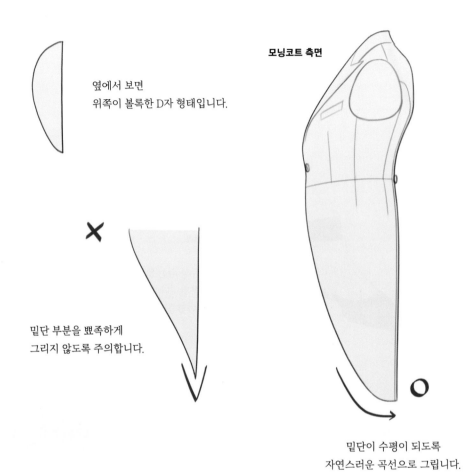

옆에서 보면
위쪽이 볼록한 D자 형태입니다.

모닝코트 측면

밑단 부분을 뾰족하게
그리지 않도록 주의합니다.

밑단이 수평이 되도록
자연스러운 곡선으로 그립니다.

모닝코트 후면

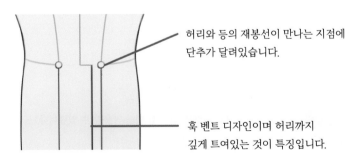

허리와 등의 재봉선이 만나는 지점에
단추가 달려있습니다.

훅 벤트 디자인이며 허리까지
깊게 트여있는 것이 특징입니다.

모닝코트 드로잉에 필요한 참고용 도식들을 드라이브에서 다운받아 보세요.

정면 측면 후면

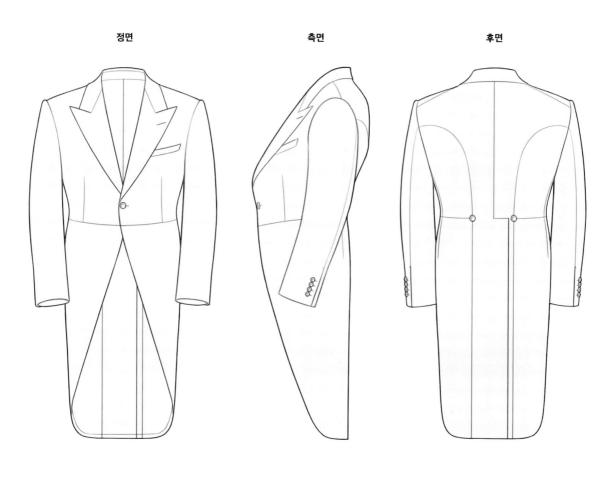

연미복 착용 순서와 옵션 - ❶ 드레스 셔츠 & 액세서리

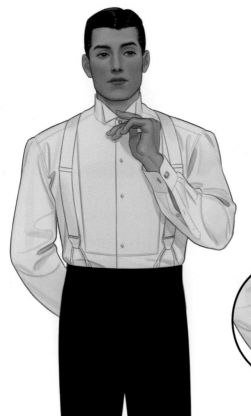

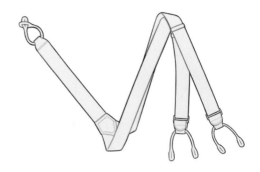

서 스 펜 더

흰색 서스펜더를 착용합니다.

서스펜더를 바디 안쪽 단추에 고정하는 형식입니다. 예복 트라우저에는 벨트를 착용하지 않습니다.

드 레 스 셔 츠

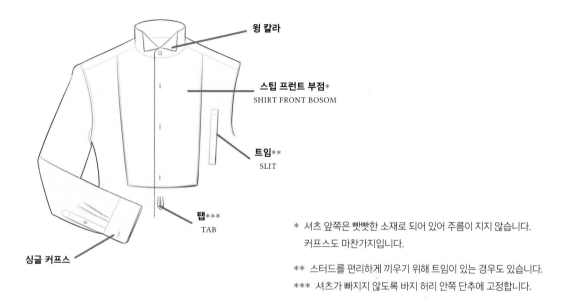

윙 칼라

스팁 프런트 부점*
SHIRT FRONT BOSOM

트임**
SLIT

탭***
TAB

싱글 커프스

* 셔츠 앞쪽은 빳빳한 소재로 되어 있어 주름이 지지 않습니다.
 커프스도 마찬가지입니다.

** 스터드를 편리하게 끼우기 위해 트임이 있는 경우도 있습니다.
*** 셔츠가 빠지지 않도록 바지 허리 안쪽 단추에 고정합니다.

액 세 서 리

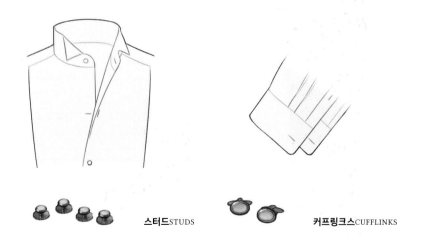

스터드STUDS

커프링크스CUFFLINKS

단추 대신 장식용인 스터드와 커프링크스를 사용합니다.
각각 셔츠의 앞단추와 커프스 단추를 대체하는 액세서리입니다.

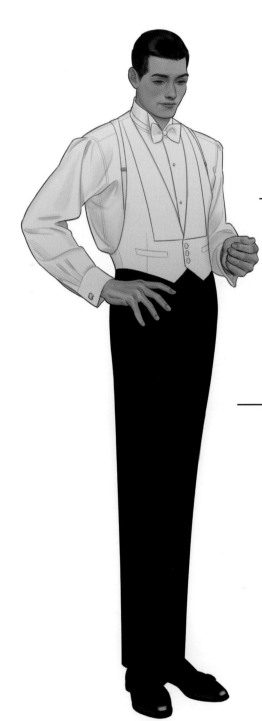

보 타 이 종 류

버터플라이BUTTER FLY

배트윙BATWING

다이아몬드 포인트DIAMOND POINT

예시 외에도 다양한 종류의 보타이를 찾아볼 수 있습니다.

트 라 우 저

턱의 갯수나 핏에는 별다른 제한이 없어 다양하게 선택해 조합할 수 있습니다.

밑 단

턴업을 만들지 않습니다.

베스트

V존이 깊은 흰색 베스트를 착용합니다.

등판이 있는 일반적인 베스트와 예시의 백리스 베스트 모두 선택이 가능합니다.

브레이드

브레이드DRESS BRAID, GALON는 바지 옆쪽에 있는 두 줄의 장식을 말합니다. 코트 라펠과 같은 새틴이나 그로그레인 소재로 광택이 있습니다.

트라우저 뒷모습

브레이스탑BRACETOP이라 불리는 서스펜더를 고정할 수 있는 디자인입니다. 양쪽으로 뽀족하게 올라온 모양 때문에 피쉬테일 백FISHTAIL BACK이라고도 불립니다. 예시는 안쪽의 단추로 고정한 그림이고, 겉면에 단추가 달린 스타일도 있습니다.

액세서리 - ❶ 현대

테일 코트도 모닝 코트와 마찬가지로 허리 절개선과 다트가 있습니다.
프론트 컷은 허리 절개선에서 ㄱ자로 꺾여 뒷자락이 붙은 모양이며, 무릎에서 무릎 조금 밑까지 오는 기장입니다.

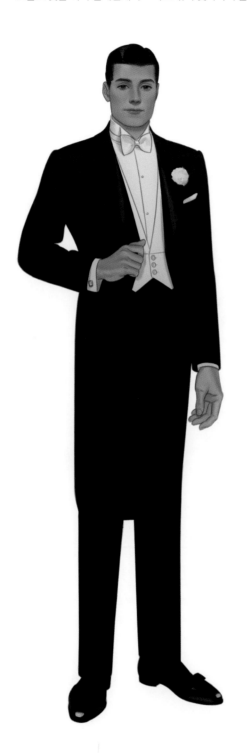

부토니에와 포켓 스퀘어

부토니에는 흰색 카네이션이나 가드니아,
흰색 리넨 포켓 스퀘어를 사용합니다.

단추

3개의 단추가 양쪽에 사선으로
배열되어 있으며 실제로 여미지 않는
장식용입니다.

양말

검정 실크 양말을 착용합니다.
오페라 펌프스를 착용하면 발등이
드러나 양말도 보이게 됩니다.

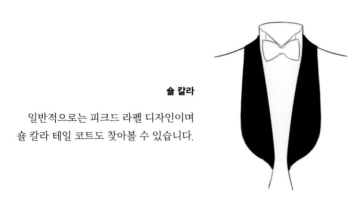

숄 칼라

일반적으로는 피크드 라펠 디자인이며
숄 칼라 테일 코트도 찾아볼 수 있습니다.

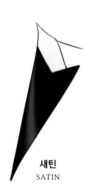

새틴
SATIN

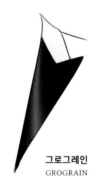

그로그레인
GROGRAIN

라펠에는 실크 소재의 새틴 또는 이랑 무늬가 있는
그로그레인을 댑니다.

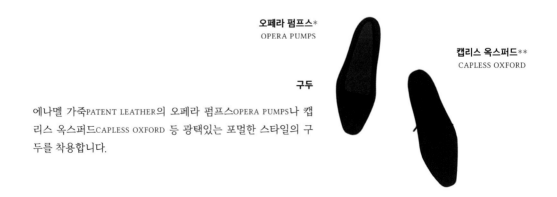

오페라 펌프스＊
OPERA PUMPS

캡리스 옥스퍼드＊＊
CAPLESS OXFORD

구두

에나멜 가죽PATENT LEATHER의 오페라 펌프스OPERA PUMPS나 캡
리스 옥스퍼드CAPLESS OXFORD 등 광택있는 포멀한 스타일의 구
두를 착용합니다.

＊ 영국식으로는 코트 슈즈court shoes라 불립니다. 슬립 온slip-on스타일로 끈이 없고, 구두의 목 선이 깊게 파여 발등이 드러납니다.
　앞쪽에 립단이 있는 리본 장식이 있는 것이 특징이며 가장 격식있는 예복용 구두입니다.

＊＊ 토 캡toe cap이 없는 스타일입니다. 만약 옥스퍼드를 착용한다면, 라펠과 같은 소재로 만든 구두 끈을 사용합니다.

액세서리 - ❷ 과거

현대에는 거의 사용하지 않지만, 과거에 사용되던 액세서리들입니다.
모닝코트와 품목은 비슷하지만, 연미복에 사용하는 아이템의 색상은 모두 흰색이나 검정이라는 점에서 차이가 있습니다.

디테처블 칼라와 튜닉 셔츠
DETACHABLE COLLAR, TUNIC SHIRT

셔츠와 탈부착이 가능한 칼라입니다. 풀을 먹여 빳빳한 것이 특징입니다. 칼라가 없는 튜닉 셔츠에 착용할 수 있습니다.

칼라와 셔츠 스탠드의 각 앞, 뒤쪽 단춧구멍에 스터드를 사용해 고정합니다.

이브닝 글러브
EVENING GLOVES

사슴가죽으로 만들어진 흰색 장갑입니다.

이브닝 스카프
EVENING SCARF

실크 소재의 스카프로, 밑부분에 프린지 장식이 있습니다.

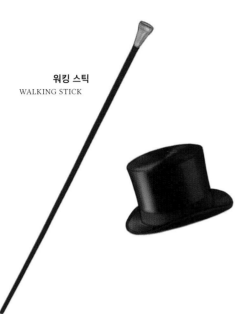

워킹 스틱
WALKING STICK

실크 탑 햇
SILK TOP HAT

광택있는 표면, 밑부분에 밴드가 둘러진 모자로,
앞으로 살짝 기울여 착용했습니다.

모노클
MONOCLE

아이홀에 끼워 사용하던 단안경으로,
연미복에 함께 착용하는
인기있던 액세서리였습니다.

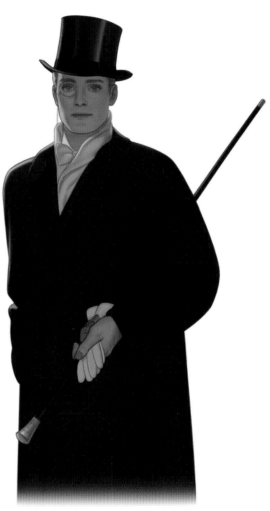

오버 코트
OVERCOAT

연미복 위에 착용하는 오버코트는 옆 그림처럼
공단을 댄 라펠이 있는 것이 특징입니다.

이외에도 인버네스 코트INVERNESS COAT와
오페라 클록OPERA CLOAK 등의
코트를 착용할 수 있습니다.

그림의 밀리터리 칼라MILLITARY COLLAR,
플라이 프론트FLY FRONT,
래글런 숄더RAGLAN SHOULDER 코트는
30년대에 새롭게 디자인된 코트였습니다.

예복 주의사항

테일코트 후면

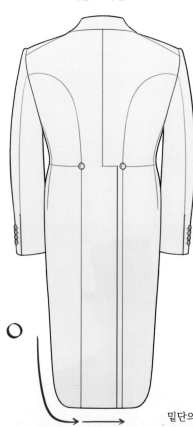

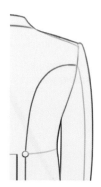

테일 코트는 슈트 재킷과 재봉선의 모양이 다릅니다.
겨드랑이 뒤쪽에서 시작해 등 중심으로 내려오며,
모닝코트와 같은 모양입니다.

허리 단추와 깊은 훅 벤트도 모닝코트와의 공통점입니다.

밑단의 모양은 자주 실수하는 부분 중 하나입니다.
왼쪽 예시처럼 아랫 부분이 수평이 되도록 그려줍니다.

양쪽으로 나뉘거나 뾰족하게
그리지 않도록 주의합니다.

테일코트 드로잉에 필요한 참고용 도식들을 드라이브에서 다운받아 보세요.

정면 **측면** **후면**

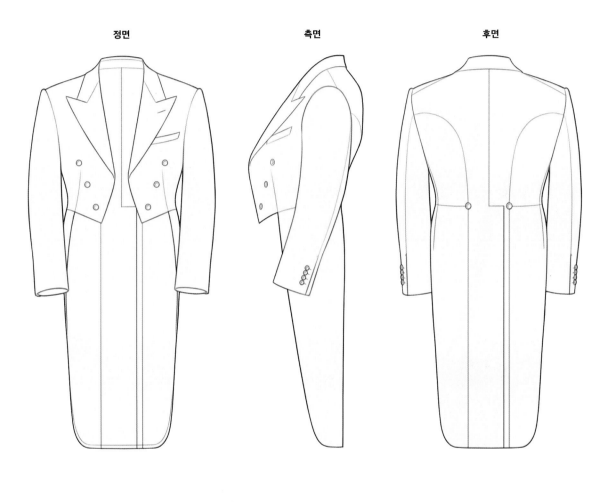

턱시도 착용 순서와 옵션 − ❶ 드레스 셔츠 & 액세서리

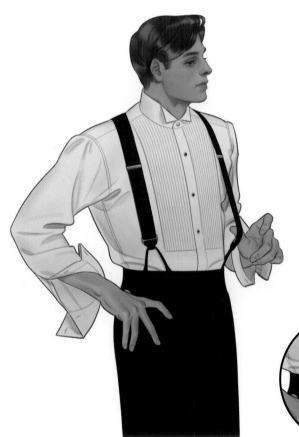

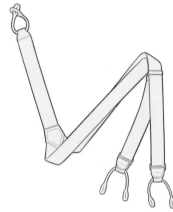

서스펜더

서스펜더는 기본적으로 검정색이지만 흰색도 사용할 수 있습니다.

벨트를 착용하지 않기 때문에 다른 예복과 마찬가지로 트라우저 허리에는 벨트 고리가 없습니다.

드 레 스 셔 츠

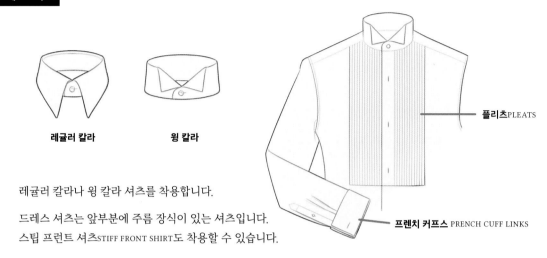

레귤러 칼라　　　　**윙 칼라**

플리츠PLEATS

프렌치 커프스 PRENCH CUFF LINKS

레귤러 칼라나 윙 칼라 셔츠를 착용합니다.

드레스 셔츠는 앞부분에 주름 장식이 있는 셔츠입니다.
스팁 프런트 셔츠STIFF FRONT SHIRT도 착용할 수 있습니다.

액 세 서 리

커프 링크스와 스터드를 사용합니다.

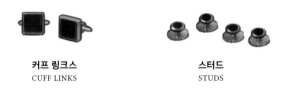

커프 링크스　　　　　　**스터드**
CUFF LINKS　　　　　　　STUDS

오팔, 다이아몬드, 오닉스, 진주 등의
보석이 주로 사용됩니다.

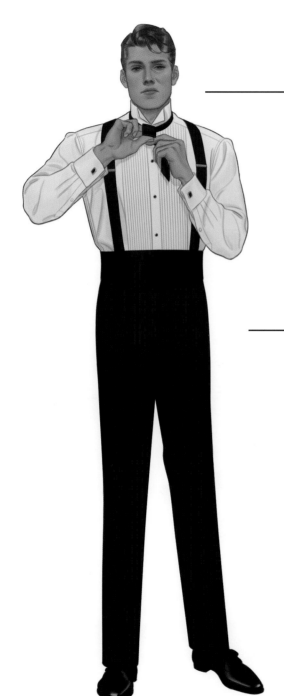

커머번드 Cummerbund

새틴 소재로 라펠과 브레이드와 같이 광택감이 있습니다.

밑단

턱시도 트라우저 밑단은 커프스가 없습니다.

타 이 ─────────────────

검정색 보타이를 사용합니다.
재킷 라펠과 같은 소재로, 광택감이 있습니다.

베 스 트 ─────────────────

커머번드나 검정색 베스트를 착용합니다.
베스트는 셔츠와 스터드가 보이도록
V존이 깊게 패여있습니다.

블랙 백리스 베스트

트 라 우 저 ─────────────────

브레이드(측면)
DRESS BRAID, GALON

트라우저의 옆 솔기를 따라
한 줄의 공단 띠 장식이 있습니다.

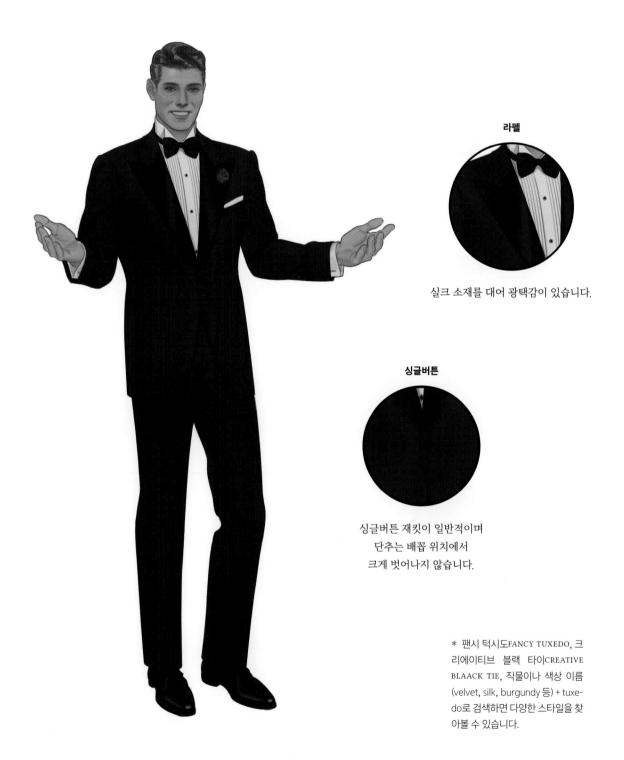

❸ 재킷 & 구두

턱시도는 검정색이 기본 색상입니다.
현대에는 벨벳 소재나 다양한 컬러, 패턴을 사용하고 있습니다.*

라펠

실크 소재를 대어 광택감이 있습니다.

싱글버튼

싱글버튼 재킷이 일반적이며
단추는 배꼽 위치에서
크게 벗어나지 않습니다.

* 팬시 턱시도FANCY TUXEDO, 크
리에이티브 블랙 타이CREATIVE
BLAACK TIE, 직물이나 색상 이름
(velvet, silk, burgundy 등) + tuxe-
do로 검색하면 다양한 스타일을 찾
아볼 수 있습니다.

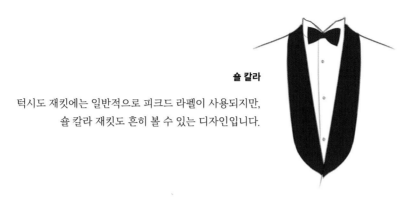

숄 칼라

턱시도 재킷에는 일반적으로 피크드 라펠이 사용되지만,
숄 칼라 재킷도 흔히 볼 수 있는 디자인입니다.

벤트리스
VENTLESS

깔끔한 실루엣을 위해 턱시도 재킷에는
일반적으로 트임을 만들지 않습니다.

구두

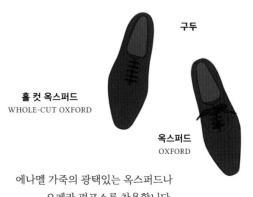

홀 컷 옥스퍼드
WHOLE-CUT OXFORD

옥스퍼드
OXFORD

에나멜 가죽의 광택있는 옥스퍼드나
오페라 펌프스를 착용합니다.

부토니에, 포켓 스퀘어

연미복과 마찬가지로 부토니에와 포켓 스퀘어를
사용해 장식합니다. 전통적으로 흰색이나
진한 빨간색 카네이션을 사용합니다.

링크 프런트
LINK-FRONT

커프링크스로 커프스를 잠그는 것과 비슷한 형식으로,
링크 프런트 재킷이나 코트는 연결된
두 개의 단추를 사용해 앞을 여밉니다.

포켓

턱시도 재킷에는 제티드 포켓이
사용되어 포멀한 느낌을 유지합니다.

액세서리 - ❷ 과거

과거에 자주 쓰이던 품목들입니다.

모자

검정 홈버그 해트HOMBURG HAT를
착용했습니다.

홈버그 해트
HOMBURG HAT

액세서리

연미복과 마찬가지로 화이트 실크 스카프,
화이트 이브닝 글러브, 워킹 스틱 등을 사용할 수 있습니다.

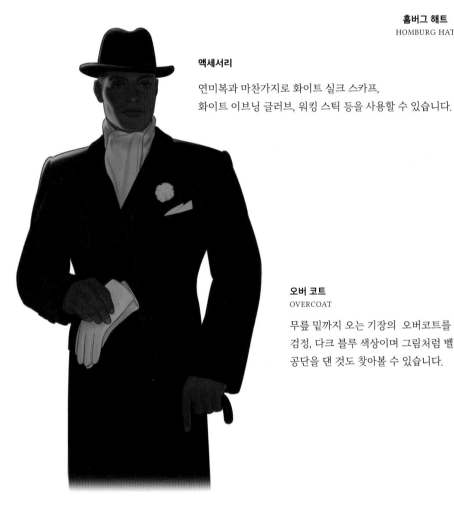

오버 코트
OVERCOAT

무릎 밑까지 오는 기장의 오버코트를 착용합니다.
검정, 다크 블루 색상이며 그림처럼 벨벳과 라펠에
공단을 댄 것도 찾아볼 수 있습니다.

더블 브레스티드 팔토
PALETOT

다양한 슈트 스타일

Various Suit Style

—

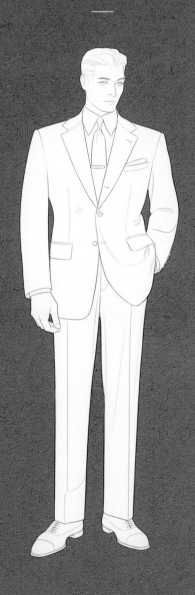

1900년대

서양 복식사에서 1900년대는 중요한 전환의 시기입니다. 복식 뿐 아니라 사회, 문화 전반을 아우르는 20세기 초의 흐름이 슈트 스타일에도 영향을 미쳤다고 할 수 있습니다. 당시의 잘 차려입은 남성의 이상적인 모습은 고상하고 가슴이 넓으며 탄탄한 체격을 가진 댄디한 스타일이었습니다. 이러한 체격이 반영된 넉넉한 슈트를 색 슈트SACK SUIT라 불렀습니다. 다크블루, 다크 그레이, 블랙 등의 어두운 색상을 주로 착용했으며 이를 통해 당시 유행하던 남성복 스타일을 살펴볼 수 있습니다.

1900년대 중후반 부터는 재킷 허리가 조금씩 들어가기 시작해 젊고 날씬하게 보이는 스타일을 선호하기 시작합니다.

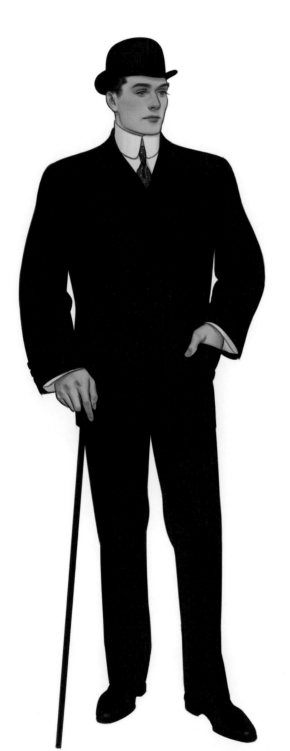

볼러(Bowler)해트

둥근 모양의 펠트로 만들어진 모자로, 1900년대에 주로 착용하던 모자 중 하나입니다.

재킷

손가락 끝까지 오는 긴 소매, 패드가 들어간 어깨, 앞쪽 허리에 다트가 없는 것이 특징입니다. 싱글 재킷은 3버튼이 일반적이었고 4버튼 재킷도 찾아볼 수 있습니다. 높은 위치에 단추가 달렸고, 단추 사이의 간격이 넓습니다.

트라우저

하이 웨이스트에 앞쪽에 주름을 잡지 않은 플레인 프런트 PLAIN FRONT, 골반 부분은 넉넉하고 발목으로 갈수록 통이 좁아지는 페그탑PEG-TOP 스타일입니다. 밑단은 구두에 걸쳐지도록 살짝 긴 기장입니다.

칼라 —— 빳빳한 소재로, 셔츠와 분리되는 디테쳐블 칼라입니다.

라펠 —— 라펠은 폭이 좁고 길이도 짧습니다.

베스트 —— 단추가 높게 달렸기 때문에 브이존이 좁고 높아 재킷 안쪽으로 윗부분이 드러납니다. 몸통에는 3~4개의 주머니가 있습니다.

소매 —— 소매는 통이 넓었고, 셔츠 커프스 끝까지 오는 길이로 커프스가 살짝 드러납니다.

자켓 밑단 —— 싱글 재킷은 살짝 둥글게, 더블 재킷의 경우 직각으로 되어 있습니다.

부츠 —— 발목까지 오는 검정색 부츠를 주로 신었습니다.

1910년대

제1차세계대전의 발발과 더불어 남성 패션은 큰 변화를 겪습니다. 1910년 초, 전쟁의 위기가 다가오며 슈트 스타일에 급격한 색상 변화가 나타났는데, 당시 유행하던 컬러중 하나가 바로 보라색이었다고 합니다. 뿐만 아니라 1900년대 초와 달리 길고 날렵한 군복의 영향을 받아, 슬림하고 자연스러운 슈트 스타일이 젊은 남성들을 중심으로 유행하기도 하였습니다.

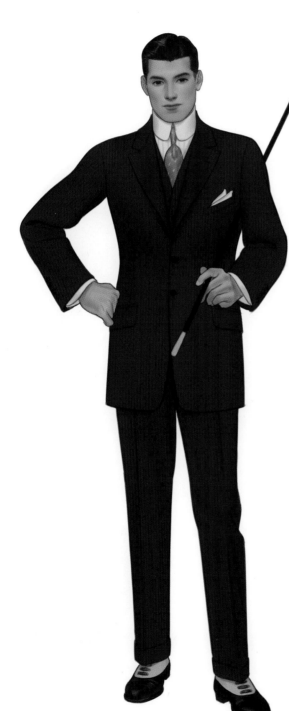

재 킷

초반에는 박스형 실루엣이었으나 제1차 세계대전 이후 군복의 영향을 받았습니다. 허리는 들어가고 높아보이게, 기장은 전과 비교해 짧아진 것이 특징입니다. 프론트 컷은 직선으로 떨어지다 하단이 살짝 둥근 모양입니다. 뒤쪽에 싱글벤트가 있는 것이 인기있는 디자인이었습니다.

트 라 우 저

현대의 슬림핏 트라우저와 비슷한 모양입니다. 통이 좁아지고, 양말이나 부츠 위쪽이 보이는 발목 정도 기장에, 커프스가 있는 스타일입니다. 페그탑 트라우저는 거의 입지 않게 되었습니다.

라 펠 —— 긴 라펠이 유행했습니다.

베 스 트 —— 칼라나 라펠이 있는 것은 거의 없었고, 2~4개
의 주머니가 있습니다. 맨 위쪽 단추는 풀어 착용했습니다.

내 추 럴 숄 더 —— 패드가 들어가지 않아 자연스러운 어
깨 모양입니다. 내추럴 숄더는 1910년대 중반부터 패션계
의 유행을 선도합니다.

소 매 —— 소매 통도 전체적인 실루엣에 따라 좁아집니다.

부 츠 —— 부츠 또는 옥스퍼드 구두를 착용합니다.

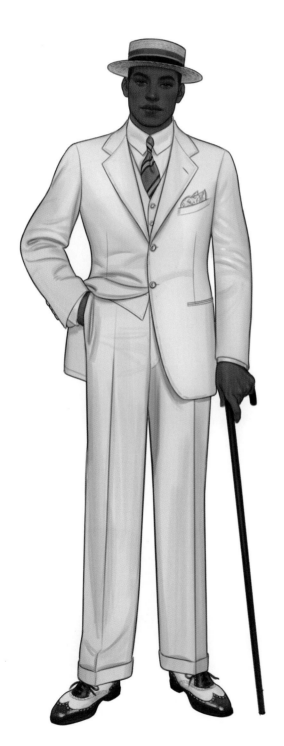

시대별 슈트 스타일 ❸

1920년대

1920년대에 들어 다양한 색상과 패턴이 슈트와 셔츠에 사용되기 시작했습니다. 초기에는 이전 시대의 매우 슬림한 실루엣이 유행했습니다. 중반을 지나며 점점 편안하고 넓은 실루엣으로 변화합니다. 시대적으로 풍족해지며 타이 핀, 모자 등의 액세서리를 빠짐없이 갖추었습니다. 이 때에는 재킷, 트라우저, 베스트를 한 세트로 갖추는 정장이 보편적이었습니다. 재즈 슈트JAZZ SUIT'는 꼭 맞는 어깨와 극도로 조여진 허리가 강조된 재킷, 통이 좁아지는 테이퍼드 트라우저를 함께 착용한 스타일로 매우 슬림한 실루엣이 특징입니다. 1910년 후반부터 20년대 초반까지 유행한 스타일이기도 합니다.

<위대한 개츠비THE GREAT GATSBY>(2013)에서도 다양한 20년대의 슈트 스타일을 찾아볼 수 있습니다.

보터 해트(boater hat)

여름에 주로 착용하던 밀짚모자입니다.

재 킷

몸통에 자연스럽게 맞는 실루엣에 엉덩이를 덮는 기장입니다. 라펠은 해가 지나며 점점 넓어집니다.

트 라 우 저

1920년대 초반에는 1910년대 후반과 같이 슬림한 핏이었습니다. 중반부터는 '옥스퍼드 백스OXFORD BAGS'라 불리는 밑단이 넓은 트라우저가 유행합니다.

허리 밴드는 배꼽 위까지 올라왔고, 버튼형 서스펜더를 착용합니다.

내 추 럴 숄 더 —— 내추럴 숄더 디자인은 1910년대 중반 부터 나타나기 시작해 20년대 내내 유행합니다.

소 프 트 칼 라 —— 디테쳐블 칼라는 부드럽고 편한 소프트 칼라로 대체되기 시작합니다.

플 레 인 프 런 트 —— 앞쪽에 주름이 없거나 한 개의 주름 이 있었습니다.

구 두 —— 투 톤 옥스퍼드는 20, 30년대에 인기있던 디자 인입니다. 스펙테이더SPECTATOR라고도 불립니다.

1930년대

오늘날 우리가 알고있는 남성복은 1930년대의 남성들이 입었던 옷에 뿌리를 두고 있습니다. 예전 시대의 형식을 유지하면서도 현대 의상의 요소들을 수용하는 시대였으니, 슈트 역사에 무척 중요한 해라고 할 수 있겠습니다. 1930년대는 특히 남성 스타일의 황금기로 여겨지기도 합니다.

벨티드 백 재킷은 잘 차려입은 영화배우들 덕분에 인기를 얻었고, 영국 풍의 드레이프 실루엣은 탑 코트, 오버코트, 스포츠 재킷 등에도 사용되기 시작하였습니다. 드레이프 수트의 인기가 지속되며 새로운 이름을 얻게 되었는데, 일부 상점에서는 브리티시 블레이드BRITISH BLADE, 다른 곳에서는 브리티시 라운지 BRITISH LOUNGE 혹은 라운지 슈트LOUNGE SUIT라고 부르기도 하였습니다.

이 스타일은 향후 20년 간 슈트와 코트에 큰 영향을 미칩니다. 키가 크고 건장해 보이도록 체형을 강조한 ×자형 실루엣이 돋보이는 스타일입니다.

재킷

패드가 들어가 넓게 연출된 어깨, 허리는 꼭 맞아 오목하게 들어간 것이 특징입니다. 드레이프 컷으로 인해 가슴과 골반의 볼륨감이 더욱 강조되었습니다. 뒷부분에 트임이 없는 스타일이 흔했습니다.

트라우저

허리가 배꼽 위까지, 서스펜더를 사용해 흘러내리지 않도록 고정했습니다. 일자로 떨어지는 핏에 통이 넓은 스타일이며 바지 앞쪽에는 주름이 두 개, 밑단에는 턴업이 있습니다.

라펠 —— 고지라인이 낮고 라펠 폭이 넓습니다. 1910, 1920년대를 지나며 점점 넓어진 것을 확인할 수 있습니다.

드레이프 컷 —— 어깨는 넓게, 가슴 부분을 널널하게 제작해 몸통이 넓어 보이고 어깨부터 가슴까지 수직 방향의 주름이 지는 것이 특징입니다.

구두 —— 클래식한 스타일인 캡 토 옥스퍼드나 브로그 장식이 있는 윙팁, 투 톤 옥스퍼드도 1920년대에 이어 계속 사용됩니다. 슈트에는 검정, 갈색의 구두를 신었으며 여름용으로 흰색을 선호했습니다.

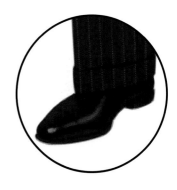

1940년대

다양하고 화려한 20세기 초의 분위기는 또다시 다가온 전쟁으로 인해 보수적으로 급변합니다. 특히 남성 패션은 30년대와 달리 다양한 컬러의 사용이 제한되었으며, 어두운 파랑과 회색이 유행하였습니다. 군복에 사용되던 카발리 트윌CAVARLY TWILL 원단이 등장하였고 일부 협의체의 규정에 따라 의복의 디자인이 제한되기도 하였습니다.

1940년대 미국에서 전쟁생산위원회(WBP)의 권고에 따라 다양한 규정이 등장했습니다. 슈트의 장식적인 디자인 요소를 금지하거나 최소화하는 등 매우 보수적인 슈트 스타일이 도래하였습니다.

이같은 분위기는 전후 시대를 맞이하며 다시 변화합니다. 볼드룩BOLD LOOK(1948년도에 에스콰이어지에 소개된 이후 유행, 넓은 어깨와 라펠, 화려한 액세서리를 사용하는 룩)은 이전의 억압된 분위기에 반발하는 자연스러운 스타일로 자리잡습니다. 슈트보다 액세서리에 힘을 주는 등 화려하고 다양한 디테일을 자랑합니다. 넥타이는 바지보다 2인치 높은 길이로 매었으며 기하학 무늬, 곡선, 모노그램, 아르데코 스타일 패턴 등 이전과는 다른 분위기의 슈트 스타일을 곳곳에서 발견하는 재미가 있습니다.

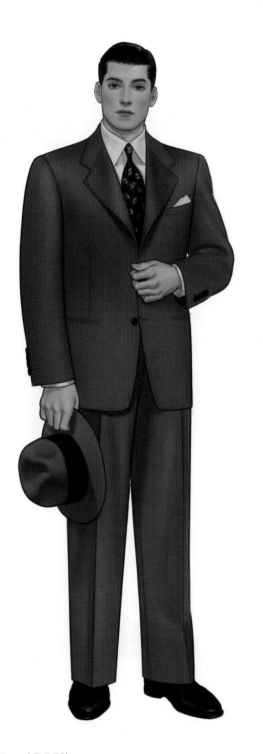

재킷

전체적인 실루엣은 1930년대와 비슷합니다. 라펠과 어깨는 여전히 넓었지만 재킷의 길이는 조금 짧아졌고 요크, 패치 포켓, 벤트 등의 디자인이 사용되지 않거나 축소되는 경향을 보였습니다.

전쟁 이전에는 슈트와 같은 원단의 베스트를 착용했으나 점차 착용하지 않게 됩니다.

트라우저

보통 플랫 프런트FLAT-FRONTED에 턴업이 없고, 통은 이전보다 좁아졌습니다.

라 펠 ——— 고지라인이 비교적 경사지고 여전히 폭이 매우 넓습니다.

타 이 ——— 타이도 폭이 넓었고 트라우저의 허리 위로 올라오는 길이로 착용했습니다.

드 레 이 프 ——— 1930년대 스타일이 넘어와 1940년대에도 계속 사용되었습니다.

턴 업 ——— 전쟁에 의한 규정으로 커프스가 금지되었지만, 기장이 긴 것을 사서 만들어 입기도 하였습니다.

1950년대

40년대 후반을 휩쓴 볼드 룩은 50년대의 사회가 급변하며 다시 보수적인 차림으로 변화하였습니다. 냉전 시대의 정치 상황 등으로 50년대 초반에는 이전보다 드레스 다운한 분위기에 따라 검정, 갈색, 회색 등 무난하고 보수적인 색상의 슈트 컬러가 다시 등장하였습니다.

1950년 10월, 대표적인 패션 잡지 에스콰이어지에 소개된 Mr.T 룩(내추럴 숄더, 직선적인 라인, 좁은 타이, 좁은 폭과 챙의 신발과 모자)이 이 시대를 대변하는 스타일이라고 할 수도 있겠습니다. 40년대와는 달리 액세서리의 크기도 작아지고 비율 또한 좁아집니다. 50년대 중반부터 정치적 불안이 가라앉으며 다시 컬러와 프린트, 텍스쳐, 디자인이 대담해지는 면모를 볼 수 있습니다.

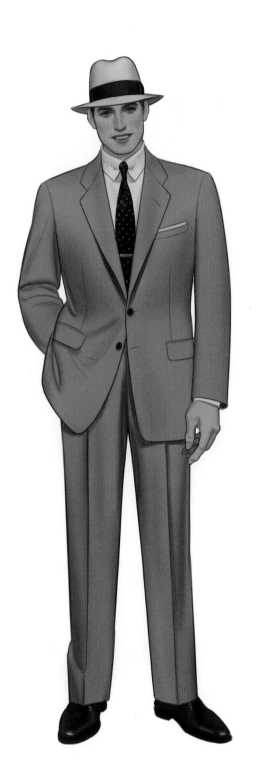

재 킷

허리는 앞쪽만 살짝 들어가고 뒷부분은 일자로 떨어지는 핏으로, 1900년대 재킷처럼 느슨한 실루엣입니다. 단추 위치가 낮아져 라펠이 길어짐에 따라 브이존도 깊게 파였습니다. 1930, 40년대와 달리 어깨 너비를 과장하지 않아 이전에 비해 슬림해진 느낌입니다.

트 라 우 저

허리까지 올라오게 입었으며 서스펜더 대신 벨트 착용이 보편화되었고, 플랫 프런트에 테이퍼드 스타일입니다. 바짓단의 너비는 1950년대 후반으로 갈수록 점점 좁아집니다.

어 깨 ── 과장되지 않은 너비와 최소한의 패드를 넣어 자연스러운 라인입니다.

라펠 & 타이 ── 고지라인은 여전히 낮은 위치입니다. 라펠 폭은 좁아졌고, 타이도 이에 맞추어 슬림한 것을 착용했습니다.

밑 단 ── 보통 커프스가 없는 트라우저를 착용합니다.

1960년대

60년대 초반 비즈니스 슈트는 자루형(박스) 재킷에 한 개의 턱이 있는 트라우저를 착용하는 모습을 보입니다. 회색이나 갈색처럼 튀지 않는 색상이 대부분으로, 보수적인 성향의 미국인들이 주로 선호하는 스타일이었습니다. 당시 젊은 남성들은 질감이나 패턴이 눈에 띄는 것을 선호하거나 당시 대통령이었던 존 F. 케네디가 입던 폭이 좁은 타이와 깊은 V존의 투 버튼 슈트 스타일을 따라 입었습니다.

<입크리스 파일THE IPCRESS FILE>(1965)에서의 마이클 케인, 숀 코너리가 등장한 시리즈의 첫 번째 영화 <007 살인번호DR. NO>(1962) 속 제임스 본드 또한 60년대의 멋진 슈트 스타일을 보여줍니다.

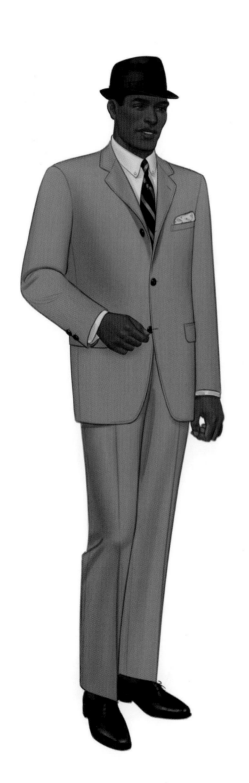

재 킷

여전히 박스형의 실루엣이지만 헐렁한 느낌은 없고, 어깨도 자연스럽게 맞습니다. 투 버튼이나 원 버튼 재킷도 흔하게 착용하였습니다.

트 라 우 저

발목으로 갈수록 통이 좁아지는 테이퍼드 핏에, 더욱 슬림해졌고 주로 플레인 프런트이거나 한 개의 턱이 있습니다.

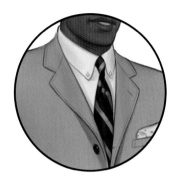

라 펠 & 타 이 —— 1950년대보다 라펠과 타이의 폭이 훨씬 좁아집니다.

다 트 —— 재킷 앞부분에 다트가 없으며 굴곡없는 박스형 실루엣이 나오게 됩니다. 미국식 양복의 전통적인 특징입니다.

트 라 우 저 —— 기장이 짧아져 양말이 보입니다.

1970년대

70년대에는 3피스 슈트가 다시 유행하며 40년대 이후로 점차 입지를 잃던 베스트와 함께 착용하기도 하였습니다. 또한, 컨티넨탈 룩CONTINENTAL LOOK이라 불리는 유럽풍 스타일 또한 많은 인기를 얻었습니다. 화려하고 다양한 색상이 사용되었으며 과감한 패턴과 디자인의 슈트를 볼 수 있는 시대이기도 합니다. 당시 개봉한 영화를 통해서도 유행한 스타일을 들여다 볼 수 있습니다.

<토요일 밤의 열기|SATURDAY NIGHT FEVER>(1977) 속 존 트라볼타의 화려한 스타일, 로저 무어가 주연한 <007 황금총을 가진 사나이|THE MAN WITH THE GOLDEN GUN>(1974), <007 나를 사랑한 스파이|THE SPY WHO LOVED ME>(1977)에서의 제임스 본드는 70년대 슈트의 세련된 모습을 보여줍니다.

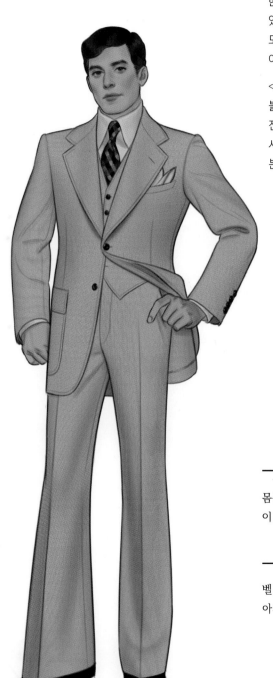

재킷

몸통에 밀착되는 슬림한 실루엣과 긴 기장의 재킷, 어깨 끝이 솟은 컨케이브 숄더가 특징입니다.

트라우저

벨 바텀BELL-BOTTOM 디자인으로, 골반에서 허벅지까지 좁아지다가 무릎부터 밑단까지 서서히 통이 넓어집니다.

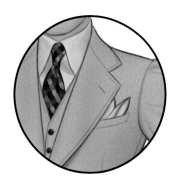

라펠 & 타이 —— 라펠의 폭은 매우 넓은 편이었고, 이에 맞추어 타이의 폭과 타이 노트도 넓고 큼지막하게 매었습니다.

칼 라 —— 칼라도 넓고 긴 디자인으로 변화합니다.

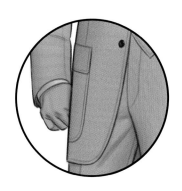

패 치 포 켓 —— 패치 포켓이 있는 재킷도 종종 찾아볼 수 있습니다. 가슴주머니에 사용되기도 합니다.

플 랫 프 런 트 —— 벨 바텀 디자인의 트라우저는 일반적으로 턱이 없고, 이로 인해 슈트의 실루엣이 더욱 강조됩니다.

1980~90년대

이탈리아 디자이너 조르지오 아르마니(GIORGIO ARMANI(1934~)는 영화 <아메리칸 지골로AMERICAN GIGOLO>(1980)를 시작으로 수많은 영화 의상 제작에 참여했는데, 80~90년대 남성 슈트 스타일에 큰 영향을 미친 인물이기도 합니다. 리처드 기어가 주연한 영화 <아메리칸 지골로>는 이 시대의 슈트 스타일을 확인할 수 있는 중요한 영화입니다. 오버사이즈 룩, 톤다운된 무채색 컬러 등 도시적이고 이지적인 느낌의 슈트가 등장합니다. 90년대 초 월가를 배경으로 한 영화<더 울프 오브 월스트리트 THE WOLF OF WALLSTREEt>(2013) 에서 레오나르도 디카프리오가 착용한 슈트 또한 아르마니가 디자인하였는데, 월 스트리트의 화려한 파워 드레싱을 통해 권력의 상징을 효과적으로 표현하였습니다. 실제 아르마니 슈트가 성공의 상징으로 떠오르던 때였던 만큼 당시 스타일을 제대로 감상할 수 있습니다.

이외에도 수사물 시리즈 <마이애미 바이스MIAMI VICE>(1984-1989), 영화 <월 스트리트WALLSTREET>(1987) 등 다양한 영상에서 80년대 특유의 슈트 스타일을 살펴볼 수 있습니다.

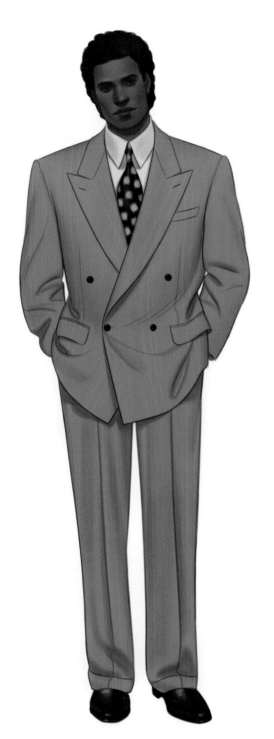

재 킷

넉넉하고 부드러운 느낌으로 몸통에 자연스러운 주름이 집니다. 넓고 각지게 패드가 들어간 어깨와, 단추가 낮게 위치한 것이 특징입니다.

트 라 우 저

재킷과 마찬가지로 넉넉한 핏에 턱과 커프스가 있는 스타일입니다.

라펠 —— 고지라인이 매우 낮고, 라펠 폭은 여전히 넓습니다.

자켓 밑단 —— 원래 어깨보다 크게 입었기 때문에 소매 밑쪽으로 늘어지는 주름이 생기기도 합니다.

트라우저 밑단 —— 밑단에 주름이 지게끔 길게 입기도 하였습니다.

2000년대

90년대 후반부터 미니멀리즘 스타일이 다시 유행하기 시작하며 남성 슈트도 이를 따라 조금씩 변모하였습니다. 이전 시대 아르마니의 영향을 받은 크고 헐렁한 형태에서 몸에 밀착되는 실루엣으로 변화하며 점차 현대적인 슈트의 형태를 갖추게 되었습니다.

대표적으로 007 시리즈의 5대 제임스 본드를 맡은 <007 카지노 로얄CASINO ROYALE>(2006)의 다니엘 크레이그의 슈트 스타일이 있습니다.

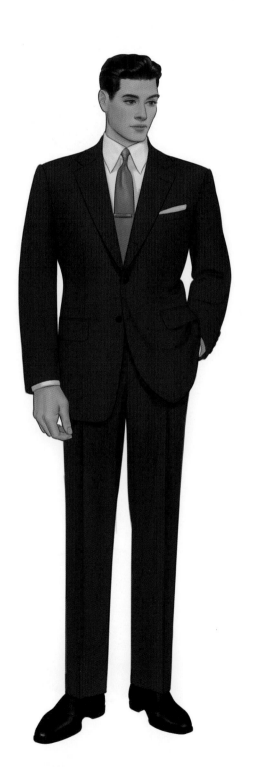

재 킷

어깨, 허리가 몸에 자연스럽게 맞고 단추 위치는 다시 올라옵니다.

트 라 우 저

벨트를 주로 착용하며 허리를 배꼽 밑으로 낮게 입기도 합니다.

라 펠 —— 고지라인이 다시 높아지고 라펠 폭도 줄어듭니다.

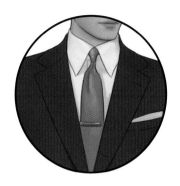

어 깨 —— 과장된 느낌 없이 자연스럽게 맞습니다.

트 라 우 저 핏 —— 전체적으로 현대적인 모습을 갖추며 트라우저도 슬림해지고, 따라서 밑단의 둘레도 줄어들었습니다.

영국

인체의 흐름을 그대로 반영한 영국 슈트는 몸에 꼭 맞으면서도 자연스러운 실루엣이 특징입니다. 20세기 초, 영국의 윈저 공에 의해 유명해진 새빌로우SAVILE ROW 스타일에서 비롯되었습니다.

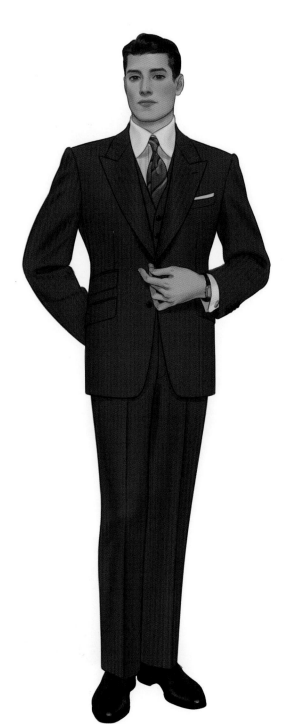

재킷

허리가 조금 높은 위치에서 잘록하게 들어가 부드러운 느낌을 줍니다. 어깨에는 얇은 패드가 들어가 살짝 각진 모양을 하고 있으며, 뒷트임은 주로 더블 벤트 스타일입니다.

트라우저

핏은 너무 슬림하지도, 넓지도 않은 중간 정도입니다. 턱은 포워드 플리츠 디자인이 일반적입니다.

어 깨 —— 얇은 패드가 있어 살짝 각이 진 모양입니다.

티 켓 포 켓 —— 동전이나 버스 티켓을 넣는 용도로 사용 되었던 주머니로, 영국 슈트 재킷의 특징 중 하나입니다. 일 반적으로 오른쪽 포켓 위에 붙어있습니다.

프 론 트 컷 —— 이탈리아 스타일과는 달리 직선으로 떨 어지는 라인입니다

이탈리아

주로 가벼운 소재가 사용되며 어깨 패드도 거의 들어가지 않아, 영국 슈트의 탄력있는 느낌과는 반대로 몸에 부드럽게 밀착되는 실루엣이 특징입니다.

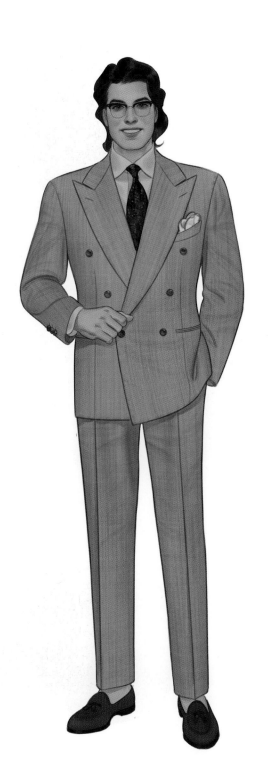

재 킷

어깨는 살짝 넓게 제작하며 허리의 패임이 적습니다. 싱글 재킷의 경우는 프론트 컷이 부드러운 곡선으로 연결되어 있어 세련된 느낌을 줍니다.

트 라 우 저

다리에 밀착되며 슬림한 스타일입니다.

어 깨 —— 이탈리아어로 셔츠의 어깨같다는 의미로 스팔라 카미치아SPALLA A CAMICIA라고도 불립니다. 어깨선을 자연스럽게 드러내는 스타일입니다.

라 펠 —— 라펠 고지선이 높게 위치해 있습니다.

트 라 우 저 밑 단 —— 브레이크 없이 깔끔하게 떨어지는 기장이 일반적입니다.

미국

전체적으로 널널하고 편안한 실루엣으로 체형을 어느 정도 감추기에도 좋습니다. 영국, 이탈리아 스타일과 비교해 실용적인 면이 많이 강조된 슈트입니다.

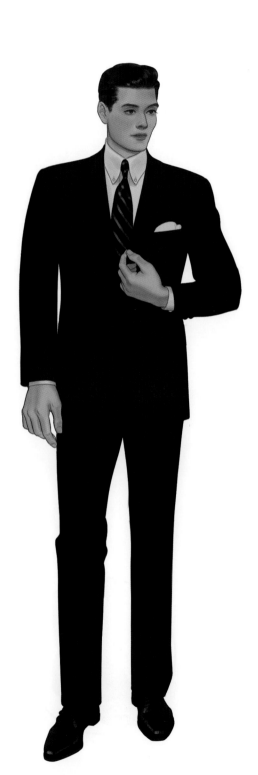

재킷

박스형에 가까운 실루엣이며 센터 벤트 디자인이 사용됩니다.

트라우저

재킷과 맞추어 넉넉한 실루엣입니다.

어 깨 —— 내추럴 숄더NATURAL SHOULDER 스타일로,
패드가 얇게 들어가며 어깨 라인이 자연스럽게 이어집니다.

허 리 다 트 —— 전통적인 미국 스타일인 색 슈트SACK SUIT
에는 다트가 없으나, 현대에는 허리 다트를 넣어 제작한 재
킷을 더 많이 찾아볼 수 있습니다.

플 랩 포 켓 —— 플랩 포켓도 초창기의 디자인 요소 중 하
나입니다. 현대에는 다양한 디자인을 혼합하여 사용합니다.

참고도서 및 자료

PART 2
『남자의 옷 이야기 1』, 타이콘패션연구소 지음, 시공사, 1997
『남성복 연구』, 남윤자, 이형숙 지음, 교학연구사, 1996
『남성복 패턴제작과 봉제』, 남윤자, 이형숙 지음, 교학연구사, 2016
『The blazer guide』, Sven Raphael Schneider, Gentleme's gazette LLC, 2017

PART 3
『트루 스타일-클래식 맨즈웨어의 역사와 원칙』, G.브루스 보이어, 김영훈 옮김, 벤치워머스, 2018
『Master Tailor』, 이정구, 이필성 지음, 한문화사, 2017
『Gentlemen of the golden age』, Sven Raphael Schneider, Gentlemen's gazette LLC, 2015(E-Book)
『History of men's fashion: What the well dressed man wearing』, Nicholas Storey, Remember When, 2008
『Morning dress guide』, Sven Raphael Schneider, Gentlemen's gazette LLC, 2017(E-book)
『White tie guide』, Sven Raphael Schneider, Gentlemen's gazette LLC, 2017(E-book)
<Gentlemen's gazette Home>, black tie guide・White tie guide 부분 참고(gentlemansgazette.com)

PART 4
『맨즈웨어 100년-군복부터 수트까지 남성 패션을 이끈 100년의 이야기』, 켈리 블랙먼, 박지훈 옮김, 시드포스트, 2014
『모던 슈트 스토리-단순한 아름다움이 재단한 남성복 400년의 역사』, 크리스토퍼 브루어드, 전경훈 옮김, 시대의창, 2018
『서양 복식문화의 현대적 이해』, 김영옥, 경춘사, 2017
『옷 잘입는 남자에게 숨겨진 5가지 키워드』, 오치아이 마사카츠, 이유정 옮김, 나무와숲, 2002년
『패션 : 의상과 스타일의 모든 것』, 베아트리스 베른, 이유리, 정미나 옮김, 시그마북스, 2013
『Esquire's encyclopedia of 20th century men's fashion』, O. E. Schoeffer and William Gale, McGraw-Hill, Inc., 1973

참고 사이트
<Gentlemen's gazette> gentlemansgazette.com
<Vintage dancer > vintagedancer.com

저자 협의
인지 생략

슈트 드로잉

1판 1쇄 인쇄 2021년 10월 20일 **1판 1쇄 발행** 2021년 10월 25일
1판 3쇄 인쇄 2024년 4월 15일 **1판 3쇄 발행** 2024년 4월 20일

—

지 은 이 윤예주
발 행 인 이미옥
발 행 처 디지털북스
정 가 20,000원
등 록 일 1999년 9월 3일
등록번호 220-90-18139
주 소 (04997) 서울 광진구 능동로 281-1 5층 (군자동 1-4 고려빌딩)
전화번호 (02)447-3157~8
팩스번호 (02)447-3159

—

ISBN 978-89-6088-382-6 (13650)
D-21-10

DIGITAL BOOKS
디지털북스